台灣顏色

The Colors of
TAIWAN

黃仁達 編撰/攝影

YAN T. WONG Editor / Photographer

目次

第三章 城市一色遇

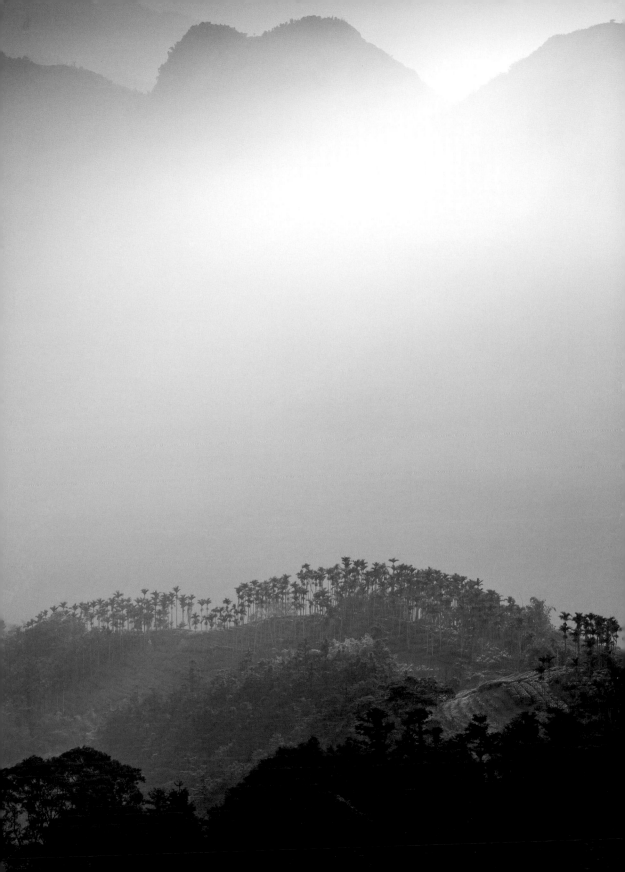

前言

在人類數千年的文明進程中，色彩是世界上不同文化體系或民族傳情達意的重要媒介之一，台灣也不例外，而每種顏色的背後，都隱藏著不同的故事與涵意。

自四百年前漢人渡海墾拓台灣伊始，原來承傳自大陸漢民族的色彩文化觀，在經歷先民對島內自然生態長年累月的觀察，以及對常民文化的探索與體驗，再加上世居島上與大自然共存的原住民的生活色彩觀念後，逐漸演繹出一套既屬於東方，卻有別於文化中國的色彩審美觀點。而台灣人則認為同屬於東方傳統紅色系列中，色感既鄉土又時髦，平民化中又顯現高雅氣質的桃紅色是最能代表台灣精神、風貌、形象以至人文風采的色調；相較於象徵炎夏、熱辣與躁進的東方大紅色，桃紅則有如拂面的春風般輕柔與平和，除傳遞出生命活力與喜悅的訊息，同時也代表了美好事物的特質。又例如：靛藍色在漢民族的色彩文化中，數千年來均屬於庶民的常服用色，而在台灣則象徵早年移民墾荒落戶，刻苦奮鬥與堅忍耐勞的歷史記憶與色澤。

古語有云：「色無著落，寄之草木」，而台灣是一個自然生態多樣化以及四面環海的島嶼，島上山林跌宕起伏，河川溪水光輝流映，花草樹木五色氤氳，各放異彩的爛漫野色所合構成的一幅天然色譜，既藻繪了這塊大地，也陶醉了人心。而這些耐人尋味與扣人心弦的光彩均屬於這塊土地的原色調，是天賦的本色，也是上天賜給台灣人民的無窮財富。

7．6

桃紅

C0 M75 Y6 K0

四色印刷色票範例

C∴青藍　M∴洋紅　Y∴黃　K∴黑

數目字表示該色的濃淡度（0∴最淡——100∴最濃）

台灣也是一個富包容性的國度，在文化調色盤上，除了本土的民俗風情顏色外，同時亦融合了異國文化的色彩。在歷史的溯源中，久遠前因荷蘭人、西班牙曾經短暫踏足台灣，而為這塊土地滲入了歐陸的色彩元素；近代則因受到日本半個世紀的統治，又為本島文化的多元性加添了東洋手采。而在現代生活中，來自世界各國不同的色彩文化在島內都能和諧並存，互顯特色；而時尚色彩經互相混搭或彰顯的結果，則彩繪出一幅既現代又傳統、既東方也西化、既古老亦時髦的多元化色調——一種只屬於台灣的獨特色譜，我們可稱之為∴台灣的顏色或文化的彩妝。

為了介紹及闡述的方便，本書引用了近代色彩學理論中的四個基本專用名詞，即∴色相、明度、彩度及色階來加以輔助說明。另外每種顏色又附上示範用的彩印色票，並分別標示各色彩的四色混合調色比例（範例說明見左圖），以方便讀者辨色鑑賞。惟書內各色票的顏色值並非共通標準，此外又可能因為本書所選用的紙張、以及閱讀光線環境等因素的影響而產生差異，因此書中各則色票僅供參考用。

在近代色彩學理論中，把色彩的定義分成四種屬性：

色相（hue）：指色彩的種類。色相和色彩的色調（tone）、色光的波長（wave-length）有關。例如五正色，或綠色、紫色等可清楚區分顏色的相貌。

明度（value）：表示色彩的強度，亦即是色光的明暗度。不同的顏色，反射的光量強弱不一，因而會產生不同的明暗程度；即明度與色光的亮度（luminosity）有關。例如白、黑兩色的明度是分別顯示從明到暗兩極端的最大變化。

彩度（chroma）：表示顏色的純度（purity），亦即是色彩的飽和度及鮮艷程度。例如絳色（大紅色）、明黃色，是屬於高彩度的顏色。

色階（level）：色階即漸層色，指光色或全彩印刷的色彩豐滿程度。例如電視螢幕的標準有二五六色，四〇九六色，六五五三六色。亦即色階愈多，表示色彩層次愈細膩多彩。色階的稱謂與含義同時適用於光學和四色（CMYK）全彩印刷術。

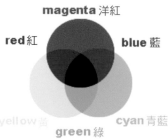

CMYK四色印刷

三原色光色RGB

magenta 洋紅
red 紅　　blue 藍
yellow 黃　　cyan 青藍
green 綠

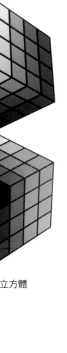

CMYK色彩立方體

光學三原色（即基本色）分別為紅（red）、綠（green）、藍（blue），一般簡寫為RGB。若將這三種色光混合，便可以得到白色光，即日光。又日光在三稜鏡的折射下會分成七色，即紅、橙、黃、綠、藍、靛、紫，亦稱彩虹色。

在現代全彩印刷術中，主要應用四種基本油墨顏料，即青藍（cyan，簡寫C）、洋紅（magenta，或稱品紅，簡寫M）、黃（yellow，簡寫Y）及黑（black，簡寫K），若按照不同的CMYK混合調色比例，經由疊印，即可印刷出千百種的色彩圖文。

CMYK色彩立方體系統是由德國阿爾弗‧海格第雅(Alfred Hickethier)於一九五二年所設計，主要應用在四色印刷、染料著色劑等作為調色校對參考用。該系統是以四色印刷用的基本油墨：青藍、洋紅、黃及黑色為主，按不同比例混合調色疊印後，各色編以色碼，色調按濃度深淺順序排列在一矩陣立方體上。最多可調和出一千種色階變化的顏色。

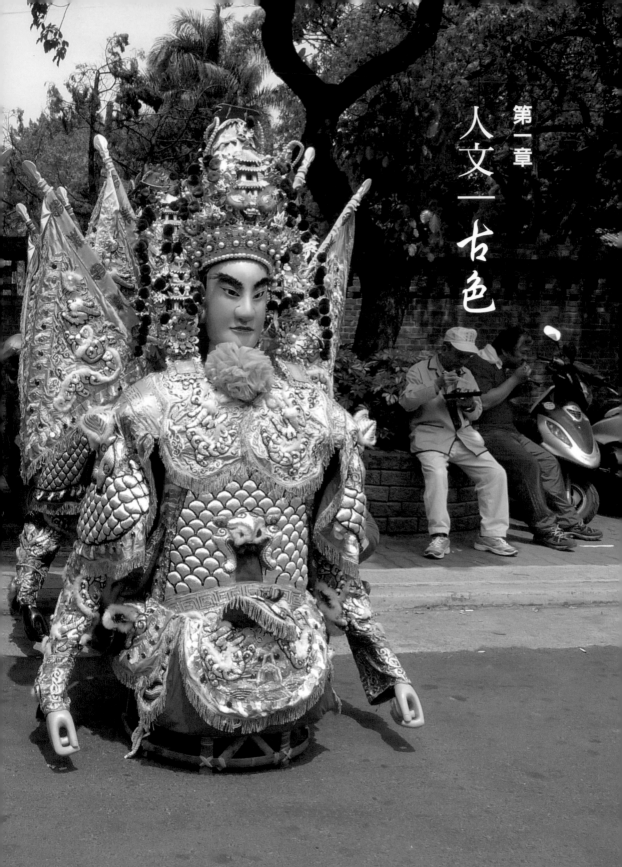

第一章 人文一古色

色彩是傳情達意的重要媒介，而每種顏色的背後，都隱藏著不同的故事與涵意。

台灣沿用的傳統古色原承傳自漢民族的色彩文化觀，在經歷先民對島內自然時序生態長年累月的觀察以及對常民文化的探索與體驗，再加上世居島上與大自然共存的原住民的生活色彩觀念後，逐漸演繹出一套既屬於東方，卻有別於文化中國的色彩審美觀點。

1 台灣紅

C0 M75 Y6 K0

台灣紅的概念，是來自在地人對自然時序生態經年累月的觀察及對創意工作者、設計家及企業家的思考、尋找與推動，才逐漸凝聚共識，認為同屬東方傳統紅色系列中，色感既鄉土又時髦，平民化中又顯現高雅氣質的桃紅色是最能代表台灣精神、風貌、形象以至人文風采的色調。*

桃紅是形容桃花的嬌艷花色，因桃花在陽春三月吐妍，故早春亦稱桃花春。在古典文學中，桃花源象徵著人世間的烏托邦與浪漫思想。而相較於象徵炎夏、熱辣、躁進與能量的東方大紅色，桃紅則有如拂面的春風般輕柔與平和，除傳遞出生命活力與喜悅的訊息，同時也代表了美好事物的特質。

* 見《尋找台灣紅》序言，陳郁秀撰，
行政院文化建設委員會，2004年。

台北保安宮

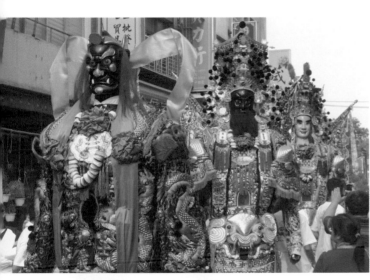

桃紅是最貼近台灣傳統生活的色彩，是民俗節日與慶典中的慣見顏色，桃紅色也多反映在本土藝術創作上。在近代藝術家中，如前輩畫家陳進筆下的東方閨秀人物，席德進的西洋油畫，或素人畫家洪通的南部風土人情畫作等，桃紅不單只是畫布上的艷光，同時也是眾多風格迥異的畫家認同這塊土地的情感用色。又在現代藝術家中，林明弘於二○○○年在台北美術館展出的雙年展中，以民俗桃色牡丹花圖紋為創作主題的乳膠漆作品亦具有代表性。被設計成平躺在展覽廳地板上的超大型「被單」系列，以及帶點普普藝術（Pop Art）風格的表現手法，把俗艷與鄉土味的桃紅色提升到現代與時尚的層次，也把傳統客家花布的美感與魅力從台灣推向全世界。

在平面設計用色上，台灣紅的色調並未有統一的標準，若以印刷油墨用的Pantone色票標示，則大約以七五％洋紅（M，即magenta）加上六％的黃色（Y，即yellow）來呈現。而在平面或立體的文化創意產品中，設計師又可根據個人的審美觀及判斷，適量微調洋紅及黃色的比例，混配出不同成分、色感層次更豐富的桃紅色調。

桃紅除了是代表台灣的特色外，同時亦彰顯了本土色彩文化的觀點與審美標準。

C80 M60 Y0 K45

台灣藍 是指用天然藍染植物——藍草的色素所染就的衣物呈色，又稱紺藍色。其色感穩重樸實，展現出早年移民開墾台灣的刻苦奮發、堅忍耐勞的打拚精神，也代表鮮明的歷史記憶。

屬爵床科植物的藍草又可分為馬藍、木藍、蓼藍及菘藍。十八世紀初，隨著漢人渡海落籍開墾台灣，從大陸引進了馬藍、木藍及藍染技術。馬藍在台灣又稱山藍、大菁、青仔，栽種區主要分布於北部大屯山區並廣至中北部的低海拔山丘地帶；南部則以木藍為主。藍染商品曾經是台灣重要的外銷產業，其中三峽（舊稱三角湧）是北台灣早年藍染工藝的重鎮，而藍染織物及台灣靛藍染料多經由艋舺（今萬華）以船運回銷到中國大陸，甚至遠售至日本及歐洲等地。台灣藍染產業歷經了十八、十九世紀的輝煌時期，直至二十

國立台灣工藝研究所 台灣藍 木灰水建藍色階段染樣本 完成日期：96 年10 月28 日

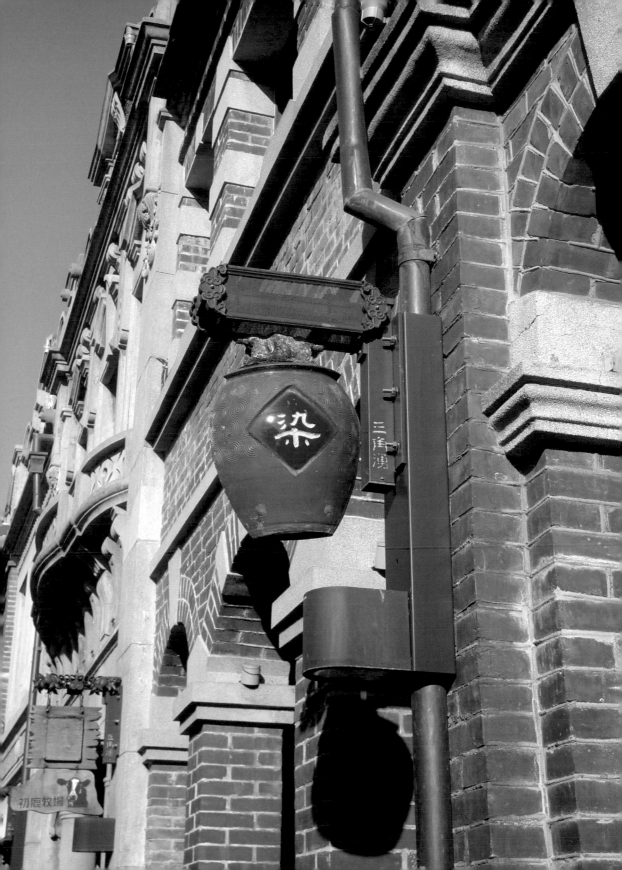

世紀初，德國發明了俗稱「洋靛」的化學合成布染料陰丹士林（Indanthrene）並傳銷到亞洲後，台灣的藍染工業便逐漸沒落下來。

近年新北市三峽為找回逐漸消失的「台灣藍」而重新出發，以創新的行銷手法讓藍染手工藝重生。而國際知名的台灣服裝設計師洪淑芬，則把原來的土布藍賦予新面貌，以創意把藍染轉變為現代時尚的色彩。

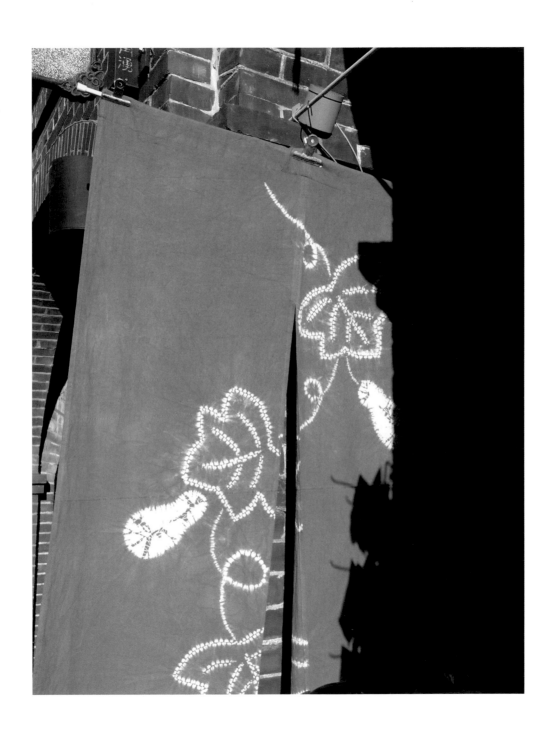

3 大紅

C0 M100 Y100 K10

在台灣的民俗文化中，大紅色是十分重要的顏色，是傳遞生命活力，象徵吉祥如意、喜事及節慶的色彩。

大紅是屬於高彩度（chroma）的色澤，古稱絳色，絳從糸字旁，原指一種紅色的絲織物，主要是用含有紅色素的植物——茜草，經由重複漬染，不斷加深紅色濃度的方法染就。據古書《說文解字》解釋，絳字亦稱「大赤色」。另絳所代表的紅色深淺度的定義又隨著年代的演進而改變，在近現代，絳色是指大紅色。*

在台灣人的生活中，大紅是無處不在的顏色，全反映在衣、食、住及民俗節日當中，從傳統的婚嫁女服、喜餅，辦喜宴的紅桌，廟宇的紅漆色木門到過年張貼的春聯、紅包等，大紅色都賦予吉利祥和，幸福與萬事如意的含義，亦代表了在地人熱情、積極、正面與希望的精神。

* 見台灣教育部認可字典：《辭海》頁1030，旺旺出版社。

4 朱紅

C0 M96 Y90 K2

朱紅色是一種色澤亮度強烈、略偏橘黃的不透明色彩，主要來自礦石硃砂應用，故朱紅又被西方稱為中國紅，英文是vermilion。因由史前的華夏先民首先發現及

礦石硃砂的主要成分是硫化汞（HgS），即硫礦與水銀，含有劇毒。硃砂又稱朱砂、辰砂，是自古美容與傳統繪畫中的重要礦物顏料。硃砂直到十二世紀才遍及歐洲，而朱紅色則主要用於手抄本書籍內插圖的彩繪用色。

朱砂紅又是古時中國皇帝用於批閱奏摺，或在科舉制度中圈點秀才考試中舉的名單以示確認的御用專色。皇帝親自「點榜」的習慣大約始於唐朝，而台灣考試院至今仍保留以朱砂點榜的習俗，每年公務人員考試上榜的名單都會經過主持考試的典試委員長親自以蘸上朱砂的毛筆逐一點榜，除了宣揚逾三百年的傳統科舉文化外，朱砂紅亦代表吉祥、高中的意思。

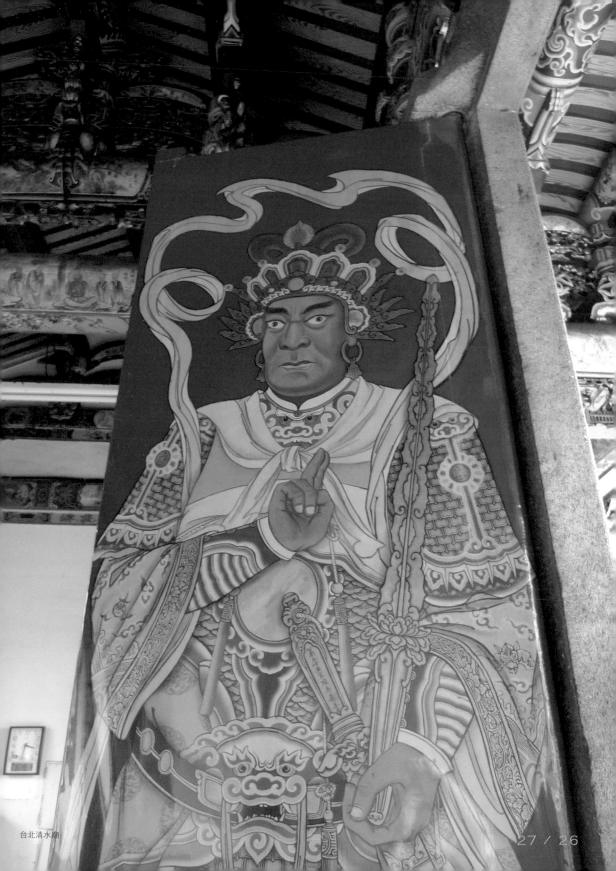

台北清水廟

5 橘紅

C0 M80 Y100 K1

橘紅 為顏色名稱，因像橘子黃裡透紅的顏色而得名。其色調紅中偏黃，呈色近似朱砂紅，較猩紅色淺。橘紅亦稱橙紅或桔紅，英文是 orange-red或reddish orange。

長久以來，人類所使用的染料大部分取材於大自然，古代漢人的紅色織物亦大都用茜草、蘇枋、紅花等植物的色素，並以明礬做催化劑染成。早年台灣原住民亦擁有獨特的染色技藝，從當下原住民各族的華麗服飾中，即可窺見昔日各種色染的華彩，以及反映出與漢人不同的配色審美觀念。在台灣常見的染草植物有茜草（紅藤仔草）、蘇木（蘇枋）、薯榔、紅花、紫草根、相思樹、

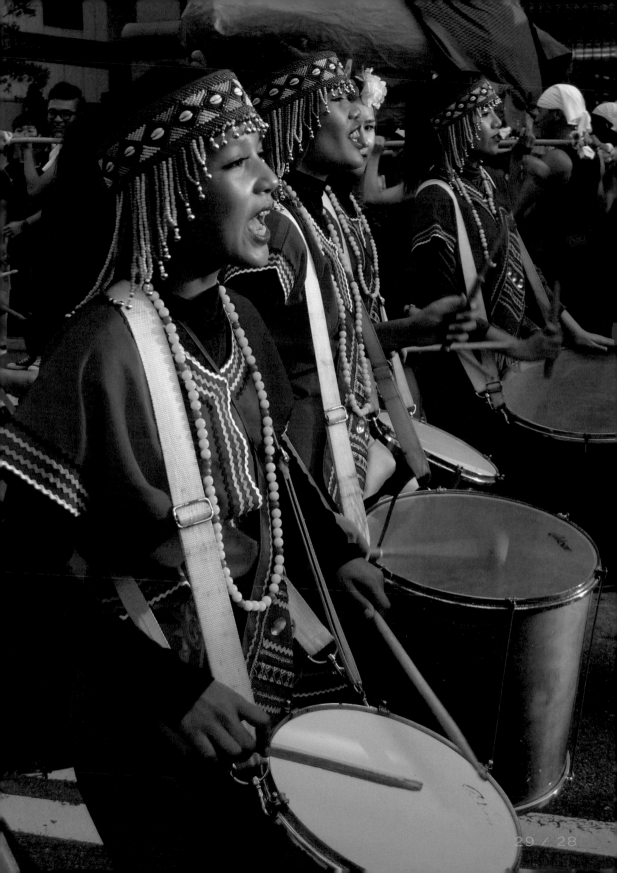

台北動物園

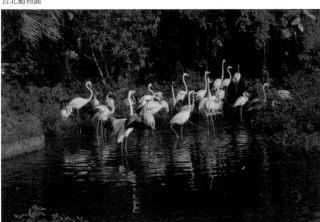

薑黃、九芎、山葛、檳榔、馬藍、黃梔子等等。而各族原住民用來染布的植物又不盡相同，其中橘紅是泰雅族與阿美族的主要服色之一，色感熱情顯眼又活力十足，是代表台灣最古老的色彩之一。

橘紅在漢文化中又可用來形容清晨的彤紅天色或日影西沉時的晚霞色澤，而悠閒生活在台北動物園中的火鶴（flamingo）艷麗的羽毛亦屬此。橘紅亦是漢藥名，是指已熟透的橘子皮，據說有化痰止咳的功效。另早期台灣生產的名牌巧克力，橘紅色的圓形鐵盒設計包裝，也是昔日令孩童垂涎的顏色。

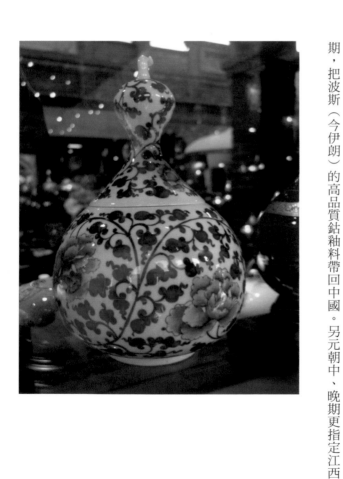

「素胚勾勒出青花筆鋒濃轉淡，瓶身描繪的牡丹一如妳初妝，冉冉檀香透過窗心事我了然，宣紙上走筆至此擱一半……」由方文山作詞、周杰倫譜曲的《青花瓷》不但紅遍兩岸三地，甚至成為台灣基測與北京大學的考題，也因為這首熱門歌曲，使得傳統顏色青花藍再度成為時髦的色名。

青花原指一種聞名於世、以白底藍花圖案風格為主燒製而成的瓷器藍釉色，呈色主要是以鈷（cobalt，化學元素符號：Co）的化合物作為著色劑，英文稱cobalt blue。青花瓷創燒於初唐，窯燒技術成熟於元朝，到了明代則臻至巔峰。而能燒出傳世的油潤深藍色的主要關鍵，是成吉思汗西征降服中、西亞時期，把波斯（今伊朗）的高品質鈷釉料帶回中國。另元朝中、晚期更指定江西

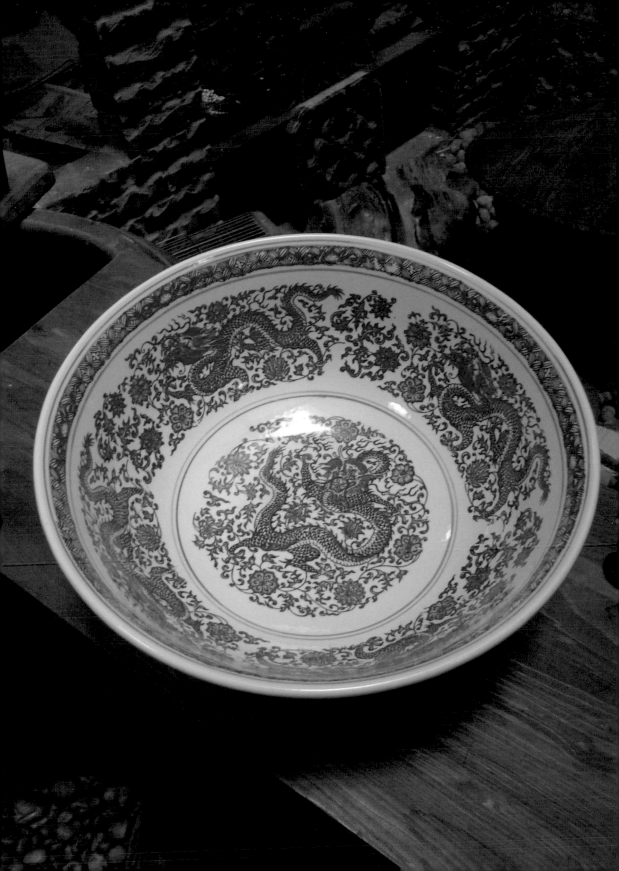

景德鎮為官窯，並結合了蒙古、波斯與漢族的文化與燒製技術，最後青花瓷一出，即令其他釉上彩瓷黯然失色，敬陪末座。

新北市三峽、鶯歌為台灣著名的陶瓷量產窯坊小鎮，專攻仿古瓷器與民用陶皿，而青花則多用在鍋碗瓢盆上。由於歷史與時代的轉折、政權的更替，近百年間台灣在斷絕外援後，鶯歌及本地瓷人遂自行研發及改良技術，最後燒出色澤較接近靛藍的釉色，同時融合了傳統、本土與現代的美藝觀念，創造出有別於前人以牡丹與山水人物等為主的圖案，改用玫瑰、三太子及討喜的胖娃娃等新穎設計造型，為傳世千百年的青花注入新活力與元素，使產品起了突破性變化，成為別具特色的台灣青花。

C40 M0 Y88 K0　　C0 M65 Y3 K0　　C60 M0 Y10 K0　　C5 M0 Y100 K0

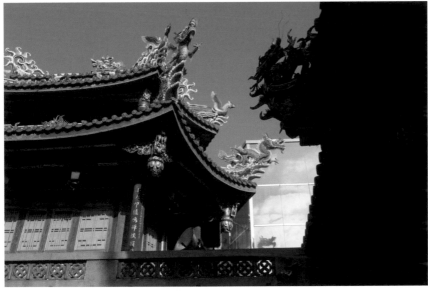

交趾陶 是台灣最具本土特色的民間陶燒藝術，傳統閩南式建築如廟宇與祠堂等屋脊與飛簷上的龍鳳瑞獸、花鳥及神仙人物等七彩塑像，即是以軟陶捏塑再澆上彩釉以低溫燒製而成。

交趾陶的製陶技術一說是承傳自唐三彩。唐三彩是指中國唐代陶器上的釉色，因主要以黃、綠、赭（或藍）三色為主，故稱「三彩」。後來這種燒陶技術流傳到嶺南閩、粵一帶並傳入台灣，同時演變成專門用於裝飾建築以增加熱鬧氣氛的民間陶藝。因這種專門的燒製技術來自古稱交趾的中國大陸南方，故日本陶藝業者便稱之為交趾燒。

花蓮慈惠堂

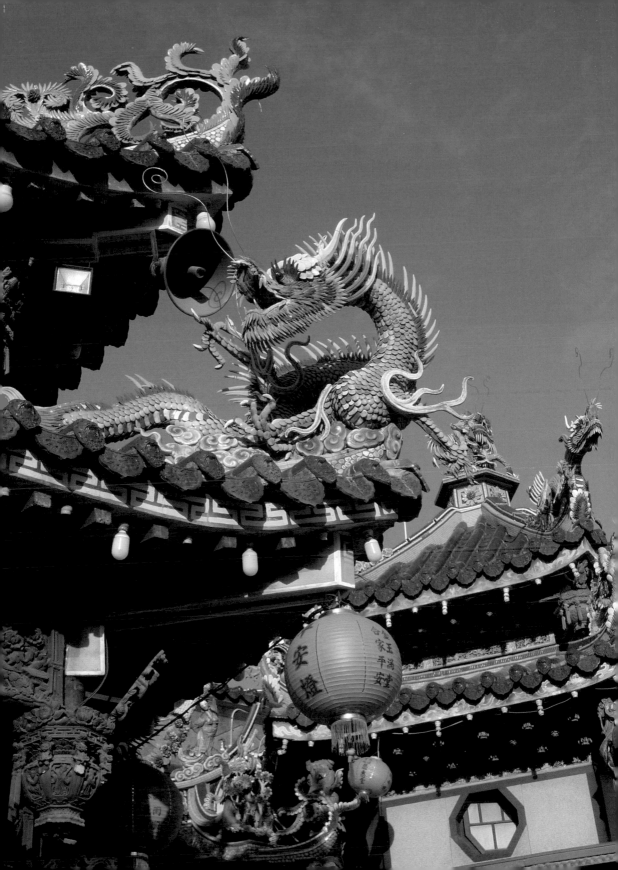

嘉義是台灣交趾陶的發源地，在日本殖民台灣時期，就把嘉義地區燒製的「廟尪仔」通稱為「交趾燒」，自此交趾陶一詞即沿用至今。台灣的交趾陶塑像手工精細生動，顏色七彩俗艷。又因陶料主要就地取材，故製品成色與閩、粵有別且另具地方色彩，釉色更奇幻多變。而內行人及台灣傳統陶藝老師傅對交趾燒的各種釉色又有不同的稱呼，如濃綠、海碧、古黃、紅豆紫及翡翠綠等等。此外，再加上陶匠依個人風格與喜好另調配出的十數種釉色，遂形成現今台灣本土交趾陶的色彩系列。

8 寶藍

C100 M80 Y0 K5

寶藍 為一種色調飽和的藍色，是比喻如藍寶石的玻璃光彩色澤。英文稱藍寶石為sapphire，而sapphire blue則是形容這種珍貴藍礦石的顏色。

無論在西方或東方，藍寶石或寶藍色都屬於含有宗教信仰的色彩。在舊約聖經以西結書中曾提及，上帝的神座是由藍寶石打造而成；而在佛教中，藍色代表明淨、智慧、莊嚴與尊貴，所以是佛教文物中的常見色，例如敦煌石窟中

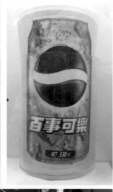

的古壁畫及西藏佛教中的唐卡畫等。在台灣的廟宇中，寶藍色多與綠色及紅色搭配，用於建築梁柱的裝飾上。

色感穩重內斂的寶藍也是最早被使用的繪畫顏色之一。它屬天然礦物色，色料來自藍銅礦石（azurite）＊，方法是把藍銅礦石磨成粉末狀後使用，其色調會因礦石晶體的純度而產生深淺不同的變化。在現代油漆顏料中，寶藍色是用化學合成物調配而成。另在台灣傳統文物的裝飾及設計上，深濃美麗的寶藍色又習慣配搭金色使用，以彰顯其高貴的色感。

此外，寶藍也是西方著名飲料百事可樂企業商標的三種設計色之一。

＊ 詳見作者另書《中國顏色》頁108，
聯經出版公司，2011年。

9 松綠

C88 M0 Y45 K0

松綠

為中華傳統顏色名詞，色澤對照自礦物綠松石的色澤，故名。松綠色被視為是稀有寶石級的礦物顏色。

據歷史記載，原產於中東波斯的綠松石經由土耳其傳至地中海，故也稱土耳其玉，英文為turquoise，同時指這種礦石或形容其色調，名稱字源則來自法文對土耳其的稱謂∷Turk。turquoise在西方被歸納為青綠色（cyan）系列，即介乎藍色與綠色之間的顏色，所以亦稱藍綠色或土耳其綠。

因內含金屬元素銅（Cu）而呈現美麗藍綠色的綠松石，自古即屬於打造精緻首飾配件及工藝品用的珍貴寶石。綠松礦石自西域經絲路傳入東方後，即受到藏族人民的喜愛，綠松碎石除了用來點綴藏民的日用飾物及皮革造的腰包與刀鞘外，亦用來裝飾西藏佛教舉行法會時所吹奏的法螺。法螺是由大貝殼製成，佛經上說，佛祖釋迦牟尼弘揚佛法時聲音洪亮，有如大海螺的聲音響遍四方，所以後世門徒便使用大海螺來代表法音，漢語稱之為法螺、梵貝，藏語則名為東嘎。而用綠松石鑲嵌的法螺在現今台灣的佛具香品與香器專賣店中經常看得到。

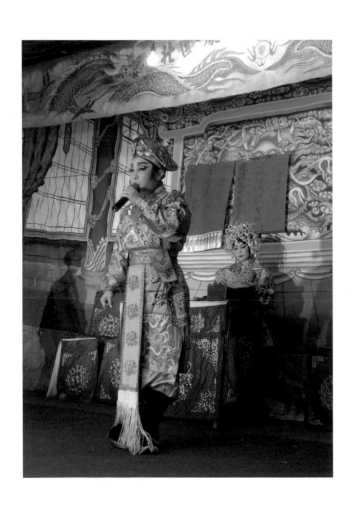

在台灣現代的醫療機構中，色感輕柔舒暢的松綠色常用作精神病醫院及牙科診所內的牆壁顏色，這顏色可減輕患者的精神及心理壓力，發揮鎮定作用。又在現代建築中的外牆多用藍綠色的色染玻璃建造，有著隔熱保溫的環保功能。而在西方占星術中，對應turquoise色調的是水瓶座。

C0 M87 Y80 K4

* 見維基網頁：cochineal。

胭脂紅為染料色名，是一種萃取自中南美洲沙漠中寄生在仙人掌上蚧類胭脂蟲種（D. coccus），的雌性蚧蟲（cocciodea）的鮮血所製成，因這種小昆蟲屬胭天然胭脂紅血色素亦稱為洋紅酸（carminic acid），所以英文色名叫 carmine。又這種故中文稱這種色亮紅艷的顏色為胭脂紅。

胭脂紅是歷史悠久且著名寶貴的有機顏料之一，中南美洲印加人及阿茲特克人很早就懂得把收集自仙人掌葉片上的雌性蚧蟲，經加熱烘乾及研磨後做成布染粉料使用。到了十六世紀的大航海時期，殖民南美洲的西班牙人首先從當地土著的色染工藝中，發現這種小蟲體內美麗又血腥的胭脂紅色血液可以作為染料之用，繼而在學會如何製造和生產胭脂紅的技術後，即壟斷歐洲市場，並死守這個商業祕密，直到一七七七年後才被迫公開*。稀有而艷麗的胭脂紅在

歐陸遂被用在國王及大主教的袍色上，是象徵權威與地位的色澤。此外，胭脂紅顏料亦被使用在畫家的油畫布上。

胭脂紅色素至今仍廣泛應用在布染、化妝品中的口紅、微生物學，以及用作食物染色及果汁飲品添加劑，是受到國際認證稱之為紅色六號的食用染色劑（cochineal red A）。台灣傳統年節、婚嫁喜餅及祭祀用的紅龜粿，原製作時習慣使用紅花米（一種桃紅色的鹽基性色素）做染料，把糕點染成熱鬧的紅色，以象徵吉慶、希望及好彩頭，是不可以食用的色素而明令禁止使用，並宣導食品業者及民眾正確使用食品添加物，此後便改用紅色六號的食用染色劑代替，以確保安全。惟自二〇〇六年開始，台灣衛生署公告紅花米含有毒性，是不可以食用的色素而明令禁止使用，並宣導食品業者及民眾正確使用食品添加物，此後便改用紅色六號的食用染色劑代替，以確保安全。

11 天藍

C65 M0 Y5 K0

漢語「天藍」為現代顏色名詞，古稱天青，即藍天。英語形容天藍色的sky blue最早收錄在英國作家及百科全書編撰者伊弗雷姆・錢伯斯（Ephraim Chambers，一六八〇～一七四〇）的《百科全書：或藝術與科學通用字典》（Dictionary of Arts and Sciences，一七二八年出版）中。

天藍是描述陽光普照、萬里晴空的自然天色，天藍色在全球各地民族的色感認知上大致相同，即讓人有開懷舒暢、心情輕鬆的感覺。台灣是四面環海的島嶼，大自然的藍色自古即屬於在地人日常生活中重要的一部分。而天藍色也是實用的顏色之一，台灣原住民族群的服色大都七彩絢麗，都能表達出對大自然色彩的敏感度與審美的標準及觀點，各具特色。其中，原居阿里山區的鄒族

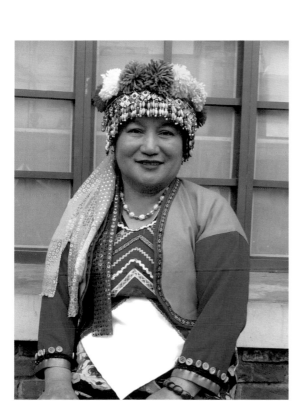

婦女的傳統服色，即以天藍色長袖上衣、鮮紅色胸衣及黑裙為主要裝扮，色彩搭配鮮明利落。而天藍的漆色在台灣油漆工會色卡中的編號為四十五號，是台灣使用最普及的防水漆色之一，多用於老式住宅的木框門窗、漁船甲板以及船身上，甚至也會使用在公共工程或建築工地中為維護行人安全而用的鐵皮圍板上。

天藍也屬時尚流行色，是男女老少均適用的休閒衣飾的調子，它同時也被納入粉色系列。

12 孔雀藍

C100 M56 Y0 K35

孔雀藍

為固有色名，出自孔雀的羽毛色彩。其色澤藍得深邃，優雅不浮誇，是屬於古今中外均受到喜愛的自然色澤之一。

孔雀原產於印度及斯里蘭卡，約在三千年前由腓尼基人（Phoenicians）傳入埃及，成為該國皇廷後宮御花園中受到寵愛的珍禽之一。孔雀在西漢時代也被南越王當成貢品，獻給中原王朝的君主作為觀賞之用。另在希臘神話中，眾天神之首宙斯（Zeus）因生性風流，於是天后希拉（Hera）遂派遣信鳥孔雀，利用牠羽毛上的百隻眼睛去監視宙斯。至今，開屏的孔雀仍被喻為全世界色彩最美麗的雀鳥，在英語世界中，ostentation 一詞原指一群開屏競艷的孔雀，後才泛指賣弄之意。

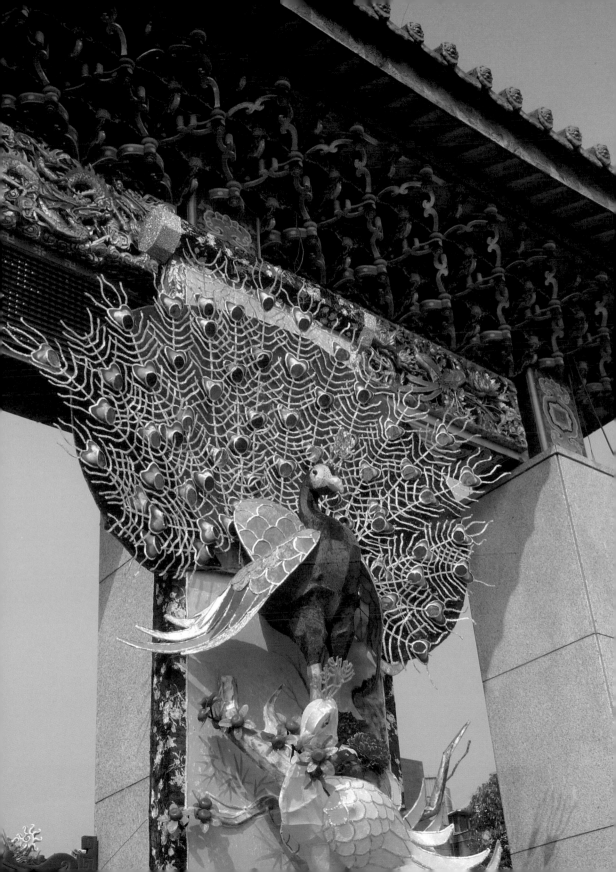

孔雀藍是中華傳統瓷器的釉色，同時也是布料及飾物皮件色染的仿效對象，而在近代油漆百色中，孔雀藍則是最普遍的用色之一，是台灣公眾場所中常可見到的粉刷色彩。在台灣油漆工會訂定的標準色卡中，孔雀藍的編號為第四十七號。

13 黃色

C0 M33 Y100 K0

台北臨濟護國禪寺

漢語「黃」字是固有顏色名詞，根據《康熙字典》的解釋，「黃」原是形容土地上的沙泥色以及太陽的色光。在五行說中，黃色是位居中央的至尊色，後引申為皇帝的御用專色，屬於漢文化中最尊貴的政治圖騰顏色。又每年陽曆六月二十一日前後，太陽位於黃經九十度，日光直射北回歸線，會出現白日至長，日影至短的天文現象，名夏至，即夏天的巔峰。至此，田野間的稻麥等穀類及水果已趨黃熟，故黃色又代表農作物的成熟色澤。在佛教裡，黃色是佛祖的代表色，亦是中國大陸南方及台灣佛寺建築牆面的傳統用色。

台東池上　林載爵提供

在色彩光譜儀分析中，黃色位於可視光波中的中波段部分，波長大約在五七○至五九○奈米，介於橙色及綠色之間，屬於明亮耀目的色光。又黃色是彩色印刷術中四種基本油墨顏料之一（其餘三種色料分別是青藍Ｃ、洋紅Ｍ及黑Ｙ）

14 磚紅

C0 M79 Y89 K13

磚紅是建築中常見的顏色，是指建材紅磚塊的暗紅色澤。紅磚的基本原料為普通黏土，是一種不經上釉或加彩等程序，直接以窯火燒製而成的磚塊，因黏土中含氧化鐵成分，故呈現紅色，英文稱brick red。色感懷舊、簡約、樸實。

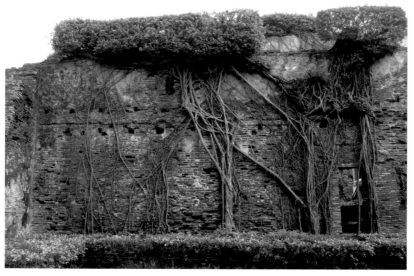

台南安平古堡遺址

紅磚材質耐用持久，是世界各地最普及的砌牆建屋用料。位於今波蘭北部馬爾堡（Malbork）小鎮、落成於一四○六年的馬爾堡城堡，是全世界最大的紅磚城堡。這座始建於德國北部、以紅磚建造的哥德式天主教堂，又被世人暱稱為簡約版的「磚紅哥德」聖堂（Brick Gothic）。

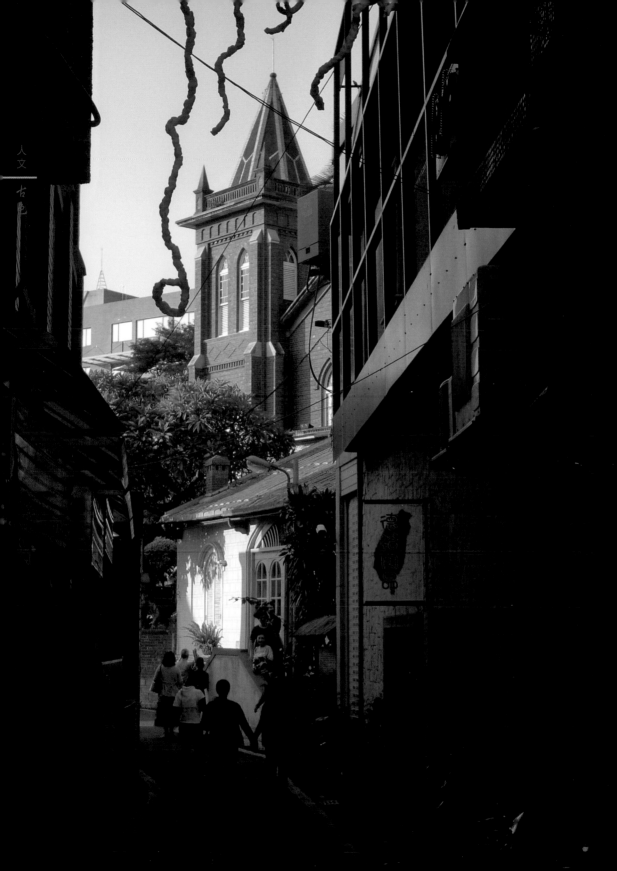

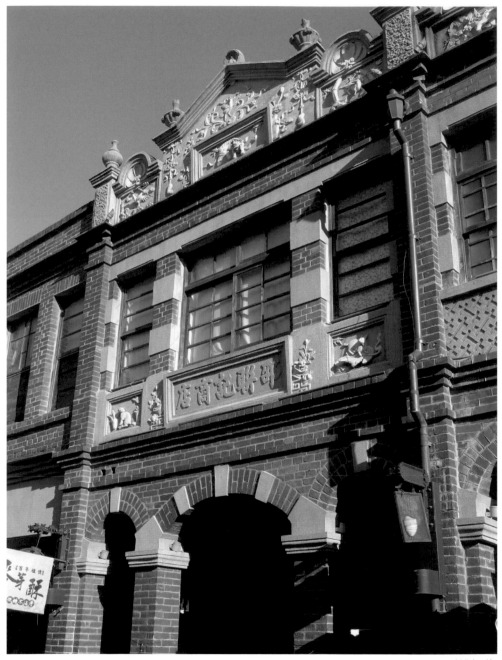

新北市三峽

淡水清末總稅務司公署

台灣所見的紅磚，又稱清水紅磚，早年多從海峽對岸的福建廈門進口，用途十分廣泛，如傳統閩南式民房建築之牆、壁、柱、階，都少不了紅磚。另在一八六五年建於高雄西子灣打狗巷的英國駐台領事館，則是台灣第一棟西式紅磚洋樓的典範。而用於鋪蓋屋頂、材質較幼滑細緻的紅筒瓦，在舊日則只限於有身分的官宦之家或官廟才可使用，今位於新北市淡水小山崗上的一棟西班牙式、建於清末的的總稅務司公署老建築，就是最佳的例子。又台灣習稱以紅磚建蓋的西洋樓房為紅樓，今台北西門町的紅樓便是日治時期台北最時髦的西式建築。而興建在幾所校園內的百年紅磚大樓，則依然洋溢著青春活潑的風采。

至於分布於台灣北部的湖口、三峽、中壢，中部的鹿港、員林、南投草屯以及南部的麻豆、鹽水等地的紅樓老街，除了反映出台灣建築的多元面貌，經歷了歲月洗禮的紅磚牆，更流露出溫潤純樸的色感與光陰的記憶。

C50 M68 Y0 K0

布袋戲人物「妖姬」

紫水晶是指一種帶有玻璃光澤的色光，色名來自紫水晶礦石，一說因晶體內含三價鐵硫氰化物（ferric thiocyanate）而折射出透明的紫光；另一說法是，色光係由礦石中的錳（Mn）或硫（S）元素所造成。

礦石紫水晶在西方自古即被視為裝飾用的寶石之一，古希臘人及羅馬人認為配戴紫水晶飾物可使頭腦清醒，又相信用紫水晶石刻成的酒杯盛酒可防中毒及解宿醉。紫水晶的英文為amethyst，也是顏色名詞，字源來自古希臘文amethystos，在希臘文中 a 是「不會」的意思，而methystos是演變自methustos，意指中毒。

AMETHYST

紫水晶礦石

在現代的名貴飾件中，紫水晶石多被切割成心形，因紫水晶又象徵愛情與貞節。這意涵出自希臘神話，故事是說，酒神戴歐尼修斯（Dionysus）想追求少女阿美瑟絲托斯（Amethystos），卻遭拒絕，阿美瑟絲托斯為保貞潔而向眾神祈求，其中女神亞緹米絲（Artemis）回應了她，並把她變成一尊白色的石頭。之後戴歐尼修斯把葡萄酒澆在石頭上，結果白石立刻變成晶瑩透明的紫色水晶石。

在東、西方的色彩文化中，瑩亮的水晶紫自古至今都予人綺麗高貴的色感，是現代布料、化妝品、飾物配件色染仿效的色調之一，就連台灣有名的布袋戲人物「妖姬」，也擁有一套美麗的水晶紫戲服，以增其媚態與妖艷魅力。

16 鉻黃

C0 M25 Y100 K0

鉻黃　為現代色名，古稱杏黃或柘黃。色感：明耀、希望、祥和、溫暖。

杏黃是指水果杏子成熟時的果皮色，為黃中透紅的暖黃色。杏樹屬落葉喬木，自古即生長於亞洲及中亞細亞各地。其果實稱杏或杏子，果肉及果仁均可食用。杏黃在中國古代又稱柘黃，因以柘樹的樹皮汁液做染媒劑，把布帛的色調染成了與杏黃色近似之故。

在現代實用顏色中，原為水果自然色澤的杏黃色可用化學合成物鉻酸鉛（PbCrO4）製成，色名叫鉛黃或鉻黃（chrome yellow），屬新工業無機顏料。

鉻黃因遮蓋力強，故多應用在油漆塗料及印刷油墨上。台灣人在祭祀天地、敬拜祖先及每年農曆七月舉行的中元普渡時，傳統習慣是焚燒金（冥）紙及元

寶，象徵送錢給神明或陰間先人以表心意。

而現代冥紙大都以鉻黃油墨色印就，鉻黃也因此成為代表民俗信仰中敬畏鬼神的顏色之一。

另北美洲及台灣均規定接送學童的校車須以鉻黃色車身為識別顏色，被認為是屬於交通安全的色調。

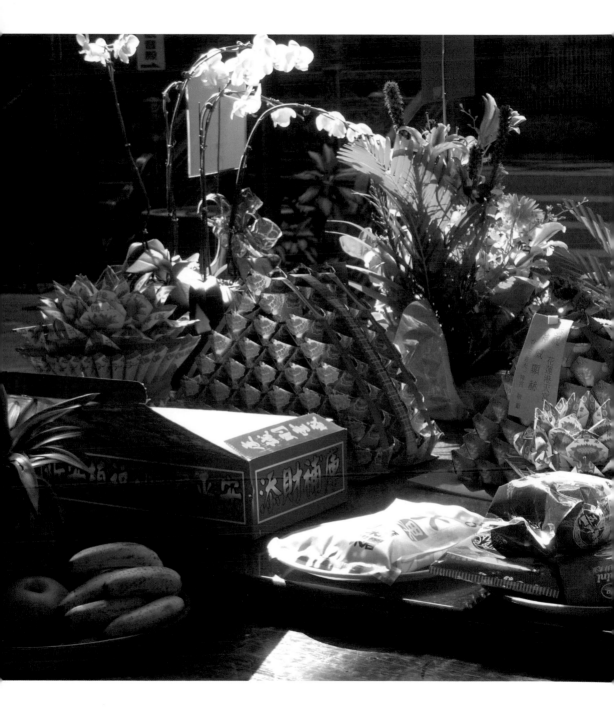

17 瓶子綠

C80 M0 Y80 K70

瓶子綠的中文是直接翻譯自英文的 bottle green，是形容一種有色玻璃瓶子的顏色，即含透明光澤的濃綠色或暗綠色。而英文 bottle green 最早作為顏色名詞是在一八一六年*。

玻璃的主要成分是二氧化矽（SiO2），用礦物矽砂燒製出的玻璃器皿是古巴比倫人所發明，至今已有超過四千年的使用歷史。因中東地區的矽砂中多含金屬鈷（cobalt）元素，所以早期燒就的玻璃成品多呈現藍色。

巴比倫用吹管燒製玻璃的技術約在一世紀左右傳至歐陸，之後，隨著製造玻璃技術的進步，工匠發現在燒熔的玻璃中若加入金屬氧化物，即可燒出有色玻璃，例如加入氧化碳可以將玻璃燒成咖啡色；添加氧化錳會燒成紫色玻璃；混進氧化鉻則會使玻璃變為濃綠色等等。而傳統上歐洲人有用深藍色玻璃瓶裝

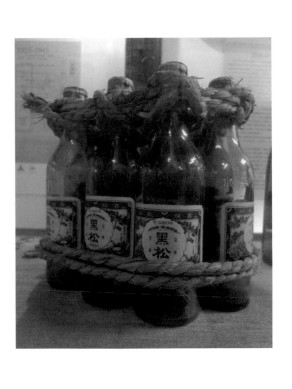

* *A Dictionary of Color*，
 by Aloys Maerz and Moris Paul，
 McGraw-Hill，1930。

盛藥水，咖啡色玻璃瓶存放香精油或化學品，濃綠色瓶子用於盛裝飲料等的習慣。此外，有色玻璃器皿還有折射陽光，防止容器內物質變質的功能。又在日常生活中，有色玻璃以綠色玻璃最普及，這是因為它的造價最便宜之故。

瓶身綠色的玻璃容器在台灣並不陌生，在一九七〇年代以前，本地最有名的夏季飲品，即以暗綠色玻璃瓶子裝盛，用草繩綑紮成半打裝出售的黑松沙士最值得懷念；而濃綠色瓶裝的本土釀製冰涼啤酒，則始終是炎夏中喜歡鯨飲的酒客們的最愛。

另瓶子綠又是北美洲及某些歐洲國家用於高速公路上大型指示路牌的標準底色，而在台灣，瓶子綠則兼用在公路及城市內的路牌上。

C7 M48 Y0 K0

粉洋紅（magenta）系列，惟色澤接近淺粉紅色，色感比洋紅較明艷、亮麗，英文名為light magenta。色調屬微露藍色的洋紅色，為中華傳統色之一，古稱紫薇花色，

紫薇花別稱「滿堂紅」，又因花期從夏日開到秋天，故又有「百日紅」之稱。紫薇花屬千屈菜科落葉小喬木，原產中國南方，自古屬著名庭園觀賞花之一，花色有粉洋紅、白、藍紫等，六片花瓣，邊緣呈不規則皺褶紋，花形頗美，其中又以粉洋紅最討喜。宋代詩人歐陽修就曾寫下「亭亭紫薇花，向我如有意」（〈聚星堂前紫薇花〉）的賞花佳句。紫薇花在台灣被基隆市選為市

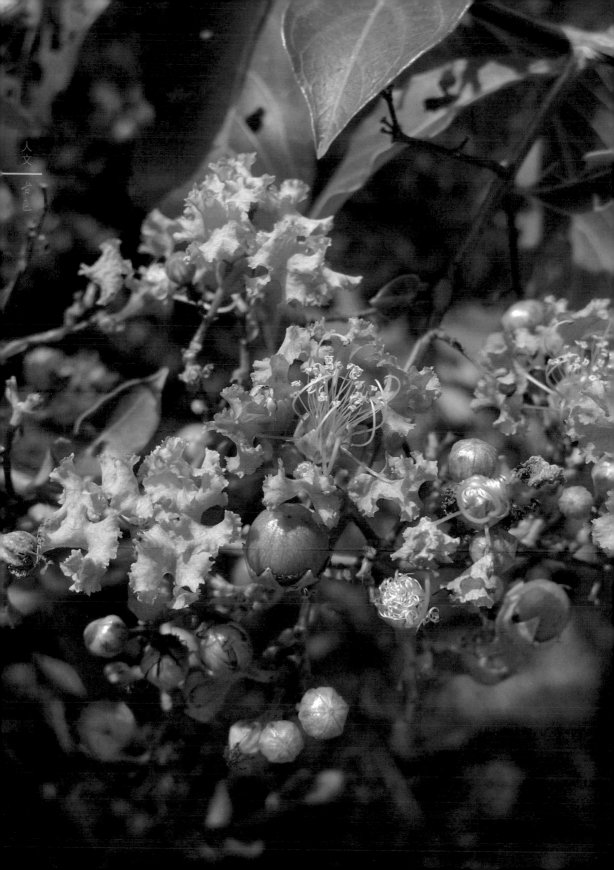

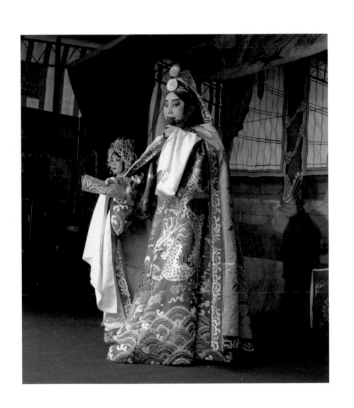

花，另在台北市大安森林公園及中正紀念堂廣場內亦種有數種有紫薇點綴其間，每年七、八月花團錦簇的時候，誘人的花顏都會吸引無數艷羨的目光。

原屬自然色彩的粉洋紅又是自古至今的布染配色對象，從傳統地方戲劇中的戲服選色到時下流行的女性行頭打扮，粉洋紅始終是活潑與嬌媚的代名詞。

19 鮮藍

C90 M12 Y0 K0

在古漢語中「青」可形容藍色或綠色，而藍字原意是指一種含有天然染色素、可把棉織物染成藍色的植物名字——即藍草（或稱蘭草）。藍字大約到了唐代才成為顏色名詞，文人多運用入詩，以藍字形容大自然的風光美色，例如李白寫有「山光水色青於藍」（《魯郡堯祠送竇明府薄華還西京》），杜甫的「藍水遠從千澗落」（《九日藍田會飲》）及白居易的「暮尋藍水濱」（《遊藍田山卜居》）等，藍在當時似多用以形容水色。

而鮮藍為現代顏色名詞，英語稱true blue，色彩光鮮近青藍（cyan），色調深於粉藍而比寶藍（royal blue）色淺，具現代潮流色感，是針對年輕族群設計的消費商品之流行用色之一。另鮮藍亦為台灣歌仔戲中的戲服選用色，可豐富舞台上的色彩感以吸引觀眾（見右頁）。

C15 M90 Y92 K33

植物薯榔為台灣原住民傳統使用的自然有機染材之一，織物經由薯榔汁液染成的紅褐色，是舊日島內最實用與普及的民生原色調之一。

薯榔又稱薯榔藤，屬薯蕷科多年生藤本植物，遍布於台灣中低海拔的山區。薯榔的染色素主要來自碩大多汁的根部，塊根剛剖開時呈橙紅色，與空氣接觸後會漸漸變成暗紅色。提煉染色劑的方法之一是：先將塊根切片並放入石臼中搥搗，把釋出的根液加水以小火煮成濃汁後，即成備用的染液*。以薯榔染色時，織物會隨著浸染的時間而加深色度。又在浸染時如加入含鈣質的石灰，染物即會變成暗紅褐色；若加入含鐵質的青礬（皂礬）發色，則會變成漆黑色。

* 介紹另見《風華再現。植物染》，陳姍姍編著，
全華科技圖書股份有限公司，2006。

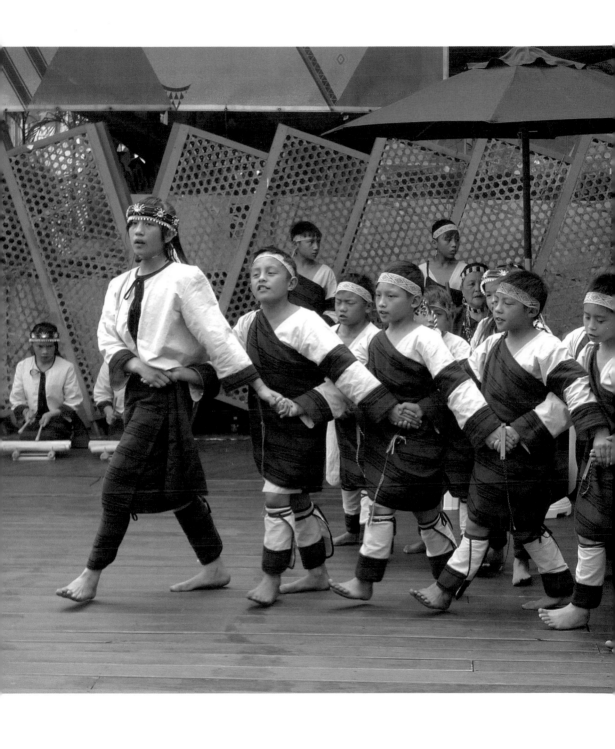

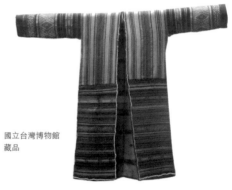

國立台灣博物館
藏品

因薯榔有防蟲及防止海水鹽分侵蝕的功效，故台灣原住民多喜歡用薯榔汁液把苧麻紗線染成紅褐色，然後再與黃、綠、紅、黑等色線配搭交織成各種直紋圖案、色彩優美的織物；而台灣漁民則用以浸染繩索及漁網以防腐。此外，舊時流行於中國華南地區以及台灣的布料黑膠綢，即是先使用薯榔汁把絲綢浸染成紅褐色，再以含鐵質的河泥或青礬做催化劑，將單面塗抹染成色感深遠的漆黑色。同時，因薯榔含膠質，所以昔日用黑膠綢縫製的男女唐裝衫褲會較堅挺且通爽不黏身，是適合在炎夏中穿著的高級衣物。

21 栀子色

C0 M7 Y77 K0

山黃梔

栀子

屬於茜草科常綠灌木，別稱山黃梔、黃枝、山梔等。栀子花春夏間綻開，初開時呈白色，成熟後逐漸變黃。果實有球形或橢圓形，成熟時呈橙黃色，可用來做黃色染料或入藥。

栀子在台灣常被當作庭園香花植物來種植，台北植物園內及南投日月潭涵碧樓步道旁，即種有栀子花作為觀賞之用。另從山黃梔成熟果實中提煉出來的黃色素又可用作食用染色劑，像台灣的鐵路便當及道地庶民美食滷肉飯，均習慣拌上數小片可幫助解油膩的淺黃色蘿蔔，傳統上就是用栀子色料醃漬而成。在台灣中南部的后里、草屯、嘉義等地區大量栽種山黃梔，主要是為提取培製這種天然食用色素，以供本地餐館之用及外銷到日本和歐洲各地。

因栀子花有濃郁香氣，故在日本及歐美亦甚受歡迎，也是國際名牌香水用來調配香氛的花卉之一。香水的傳統香調法是把混製的香味分為前味、中味及後味三個層次，以延續及豐富芳香的深厚度。而迷人的栀子花香韻味，大都安排在中味讓其緩緩釋出，以輔助及加強誘惑與性感的力度。

22 鐵灰

C0 M0 Y0 K83

日本傳統民居主要以木造結構為主，建築風格大都分為平房和兩層樓兩種款式。糊紙的門窗採取拉趟式設計，屋內起居室為木地板，上面鋪有榻榻米以方便坐臥；斜面屋頂用木柱支架支撐，屋頂外則覆蓋上以手工製成、可相互嵌扣而不會掉落的窯燒黑瓦；至於燒製黑瓦的工藝師傅又習慣在每塊呈弧形狀的瓦片上刻印不同的文字或符號，以資記錄及方便日後維修時用。

傳統日本黑瓦的材料為水泥，其黑色成色主要是來自燒製過程中柴火煙燻的結果，因此又稱黑燻瓦，台灣則習稱黑瓦或薄仔瓦。但在陽光的照射下，傳統黑瓦的表面色澤實為鐵灰色，並非全黑。而鐵灰的英文色名則是iron grey。

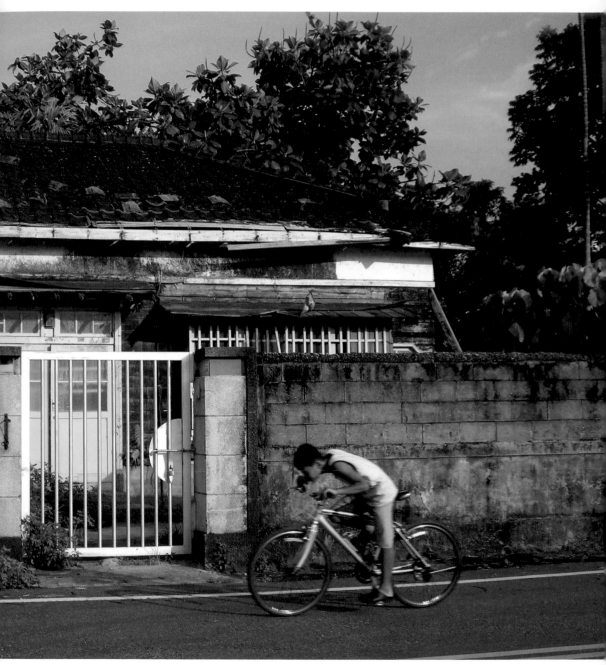

花蓮市

曾受日本統治的台灣，至今各地仍留存不少老舊的和式房舍為歷史作見證，而掩映在矮牆內綠樹叢中的斜面黑瓦屋頂，依然散發出保守、含蓄低調的色感與東洋韻味，同時亦豐富了台灣建築文化與城市的多元色彩。

23 鎘黃

C0 M17 Y88 K0

鎘黃（cadmium yellow）為現代顏色名詞，色澤黃中透微紅，色相（Hue）近國畫中的植物顏料雌黃（又稱藤黃），為高飽和度與亮度的黃色。

鎘黃又為彩色印刷及西洋繪畫常用的無機顏料色之一，英文是cadmium yellow（顏色有深淺之分，亦可指鮮黃色），色相近鉻黃，係以化學物硫化鎘（CdS）合成，特性亦與鉻黃近似，即覆蓋性強、耐熱、穩定性高。色澤明亮的鎘黃色在台灣是屬於傳統節日的色彩之一，例如每年春節期間，香火鼎盛的台北龍山寺，都會按照傳統慣例在寺院外牆上豎起數排、高逾三層樓的祈福用鮮黃色小燈籠，格外惹人注目，亦為萬華老區增添光鮮的色彩與熱鬧過節的氣息。

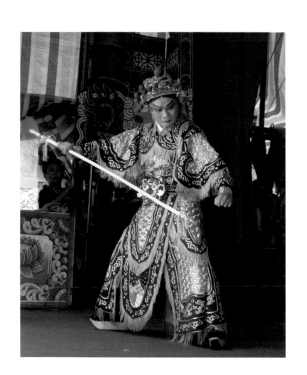

台北市龍山寺

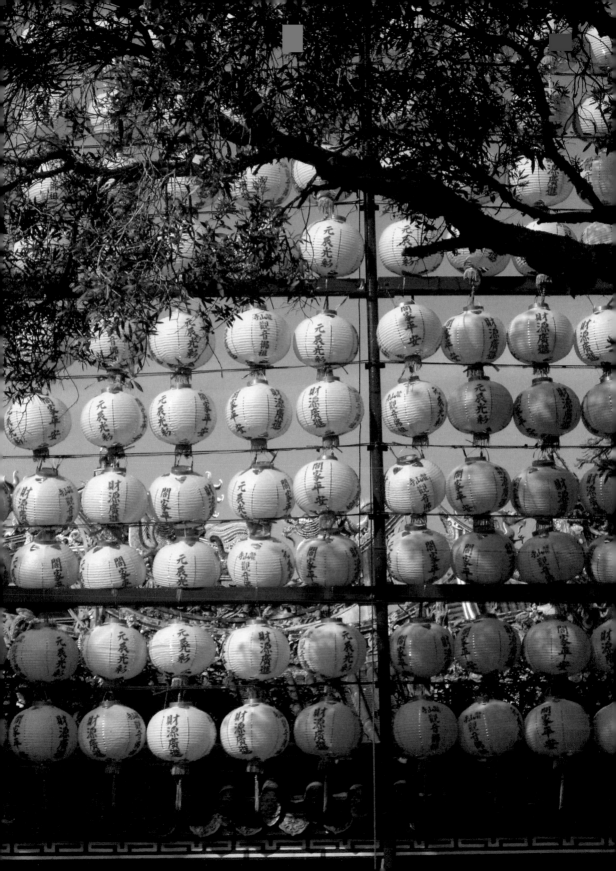

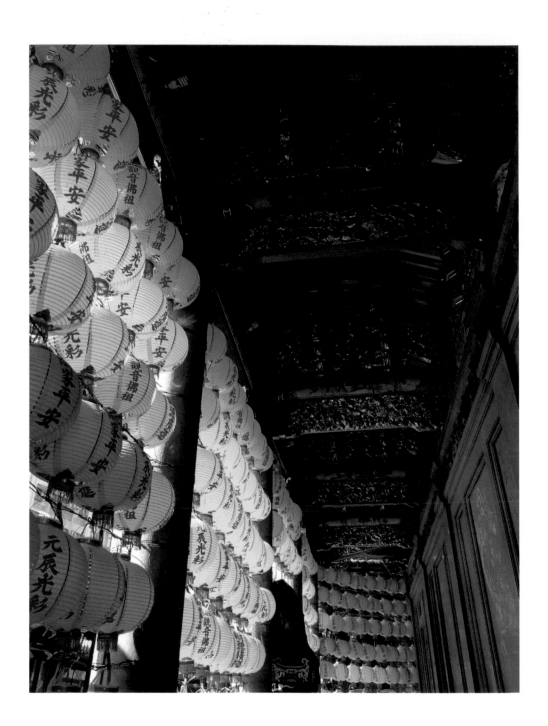

而在近代西方油畫家中，最善用鎘黃把景物表現得淋漓盡致的，應數梵谷（Vincent van Gogh，一八五三～一八九○），梵谷自一八八六年離開家鄉荷蘭前往法國後，即開始創作色彩明亮的油畫。他在法國南部普羅旺斯以鎘黃所創作的「向日葵花田」系列，就因畫中耀眼的向日葵充滿了旺盛的生命力與強烈撼人的律動視覺效果，而成為經典名作。

24 淺褐

C0 M12 Y50 K4

台北市貓空

淺褐

為色度不飽和的褐色，英文叫 light brown。在台灣的傳統色中，以蘭草編織成的淺褐色草蓆是夏日民生用品中最普及、最受用的驅暑顏色。而蘭草又曾經是台灣重要的經濟作物之一。

蘭草為一種多年生草本植物，原產台灣、華南及琉球。蘭草葉身窄長，質地柔軟堅韌可繫物。蘭草桿莖高度達二公尺，可用來編織草蓆，古稱「蘭席」*。在電燈發明之前，蘭草莖中的白髓心可燃燈作照明用，故又稱「燈芯草」。此外，在一九五〇年代以前，坊間普遍使用的「草紙」，即是以蘭草的纖維混入紙漿製成的手工紙，質感粗糙的草紙可用來記事、練習毛筆字及包裹物件。另在柔軟雪白的捲筒衛生紙流行前，草紙是一般家庭衛生間必備的物品。

* 漢代史游《急就篇》卷三：「蒲薅蘭席帳帷幰。」
蒲即蒲草，薅指薅草，蘭是蘭草。

編織藺草是台灣百年傳統手工產業，約在清朝末年自中國大陸傳入。藺草在台灣又稱三角藺草、鹹水草、淡水草及蓆草等。因藺草有清涼、吸濕、除臭及殺菌的功效，故手作師傅會在夏季把成熟的藺草割下曬乾變成淺褐色，質地柔軟後，即用來編織草帽、草蓆或座墊等日常用品，既廉價又實用。早年苗栗縣苑裡鎮及台中大甲曾大量種植藺草。藺草產品除了供應本地市場外，在日治時期亦銷售到日本。

以藺草編織的草帽淡雅大方，曾經是上世紀早期男士與淑女在炎夏遮擋烈日兼顯示風度與儀態的好幫手。今苗栗縣苑裡鎮仍留有懷舊的草帽專賣店，以及設有藺草文物館，館內以介紹藺草生態及編織文化為主題，並分為藺草體驗區、帽蓆文化區及ＤＩＹ教室等，同時出售以純手工編織的藺草製成品，目的是讓藺草文化得以保留與傳承，繼續發光發熱。

又淺褐在台灣也是象徵時序入秋的大自然野色之一，在植物中，可以生長在山坡上的野生芒草作為代表。每年到了十一月左右，芒草開始長出淺褐色的花穗，這正是天氣轉涼的時候；又當花穗換身成灰白色的芒花後，即告示秋天已正式到臨。今位於新北市與宜蘭濱海地區的草嶺古道是島內欣賞「風舞飛芒」最有名的景點，而觀光局東北角暨宜蘭海岸國家風景區管理處舉辦了十多年、每年從十一月中旬起跑的草嶺古道芒花季活動，也已成為初秋賞芒兼了解這條全長八‧五公里山路的人文歷史、與擁抱台灣東北角自然美景的經典觀光盛事。

25 栗色

C20 M75 Y75 K58

舊赤崁担仔麵店

栗色 是指栗子殼的顏色，為微露暗紅的深棕色，色感低調不張揚，屬於實用及懷舊的色彩。

栗為樹名，是一種落葉喬木，木材堅實，可做建築材料和製作器具，樹皮可供鞣皮及染色用。栗樹的果實也稱栗，冬天結果，果仁粉甜可食用。英文泛稱栗子為chestnut，栗色為maroon，字源來自法文的marron，意即「栗子」。又在十七世紀時，法國人叫加勒比海的島民為Marron，就是因其膚色之故。又在西方的色彩文化中，栗色被認定為深紅色的一種，所以歸屬於紅色系列。

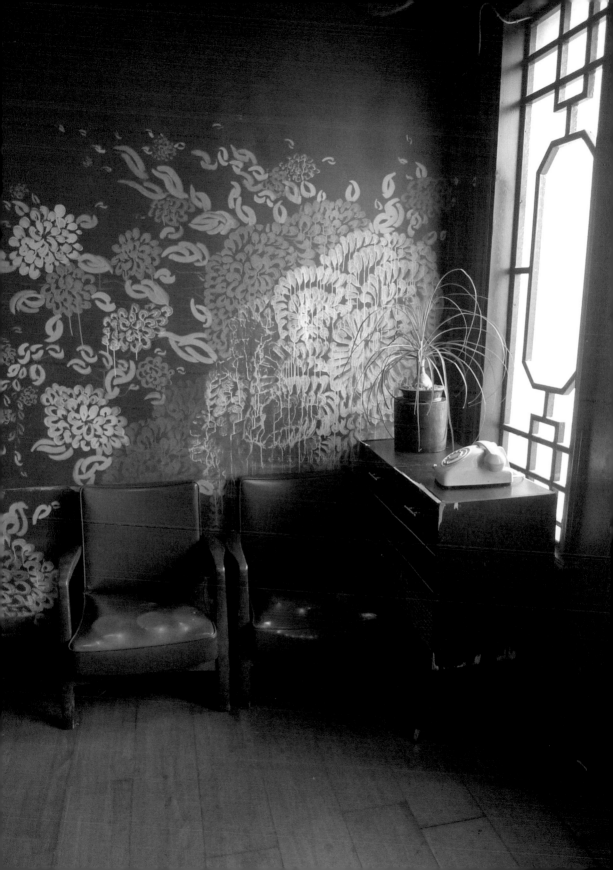

香甜的栗子同是東西方的零嘴與食材，如栗子燜雞是東方餐桌上的傳統家庭菜式，寒冬中的應時佳餚；栗子蛋糕則是歐陸著名的精緻甜品。而栗色又多用來形容木料家具的色澤，在上世紀早期，塑膠用料仍未普及前，台灣幾乎家家戶戶都擁有一台的真空管收音機外殼，以及室內的桌椅等家具用品，大都是以木料製造。成品習慣先塗上栗色漆料，然後再抹上一層透明滑亮的光漆以保持美觀潔淨。惟時光流轉，科技進步，物料及用色不斷創新，栗色在今天已成為上了年紀的台灣人集體記憶中的懷舊色調，也象徵昔日純樸保守生活的年代。

而在攝影術中，深棕色又別稱為sepia color，是專指黑白照片泛黃後的顏色，即代表時光不待人的老舊色澤。

26 金黃

C0 M15 Y100 K10

傳統上，黃澄澄的黃金是東方人儲蓄及保值的工具，在銀樓中的九九·九九純金條，或各款設計不同的金飾配件，都是華人逢年過節、婚嫁喜事或犒賞自己辛勞時，習慣選購與收藏的有價珍品，這觀念至今未改。而西方人則大都以金器飾物作為社交場合中的高檔消費品使用。而金黃色在華人社會中是代表富貴的顏色，象徵財富與金錢。

在宗教信仰中，金黃色又是佛像金身與佛寺建築裝飾的慣用色，因相傳佛祖在涅槃那一天，有信徒名叫福貴（Pukkusa）的，奉上一雙金色的細絹衣給世尊，佛祖接受了一件，並要他把另一件拿去供養阿難（Ananda，釋迦牟尼佛的侍者和十大弟子之一）。阿難將金色絹衣披在世尊身上，佛身即金光輝閃，特別耀目*。金黃色也因此成為南傳佛教出家人以及東南亞僧侶的袈裟色（中國北方僧人的傳統僧服色為緇黑色，緇為紫黑色）。

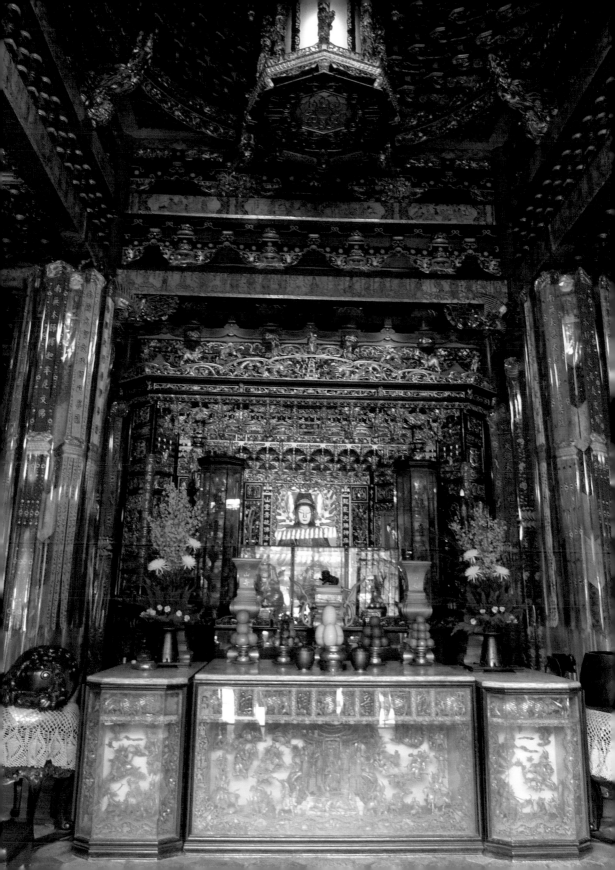

另在古代民間繪畫中則利用草本植物辛香料中的鬱金，從其根莖部萃取出黃色素，加工後製成濃郁黃色染料，以代表金黃的色澤使用。在文學中，金黃色又常用來形容稻麥成熟後的色調，或表示楓葉換色，秋風送爽的季節。

＊見網頁（http://www.book853.com/show.aspx?id=61&cid=8&page=12）：
　《法鼓全集》：《學佛知津》之〈正法律中的僧尼衣制及其上下座次〉，聖嚴法師著。

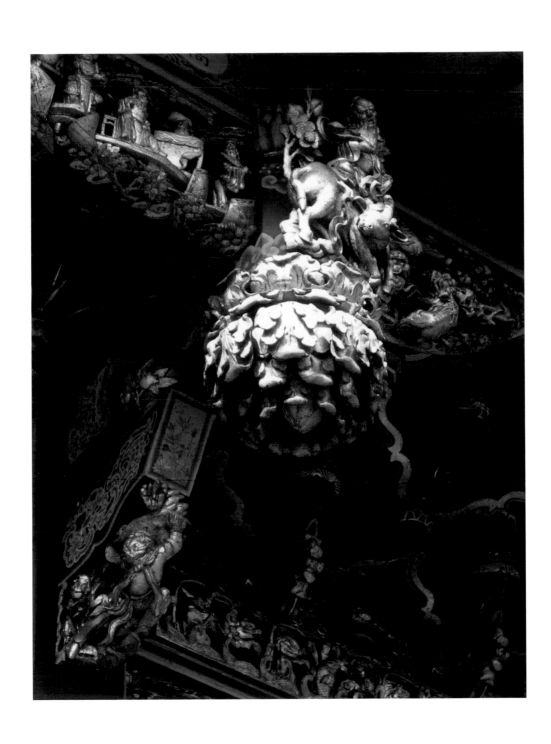

27 琉璃黃

C0 M30 Y95 K0

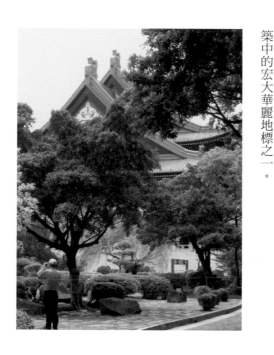

在中華傳統色彩觀中，黃色具有地位崇高的象徵意義，是屬於古代帝王專用的政治圖騰顏色，從天子所穿的龍袍到御居的皇宮，都以黃色為標記，庶民一律禁用。

琉璃黃是指宮殿建築中所用的黃色琉璃瓦頂，琉璃一詞是音譯自西域的外來語，即玻璃，最早由大月氏國商人傳入中原。到了宋朝以後，以低溫窯燒的不透明釉陶也逐漸被稱為琉璃，而「琉璃瓦」一詞最早出自編寫於北宋時期的宮廷建築標準用書《營造法式》內。其時，琉璃類的燒製品與前代原稱的琉璃的意義已大有出入。英文稱琉璃黃的色澤為cobalt yellow。

今隨著時代與政治的變遷，黃琉璃建築已非權位的象徵。當下，台灣最大型的黃琉璃瓦頂仿古建築物是位於台北市內、中正紀念堂自由廣場上的國家歌劇院與國家音樂廳，是代表全民可共享的文娛活動最高殿堂，以及台灣古典建築中的宏大華麗地標之一。

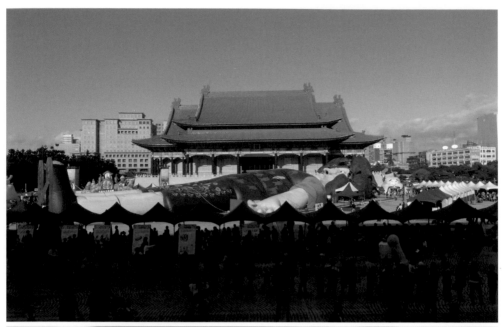

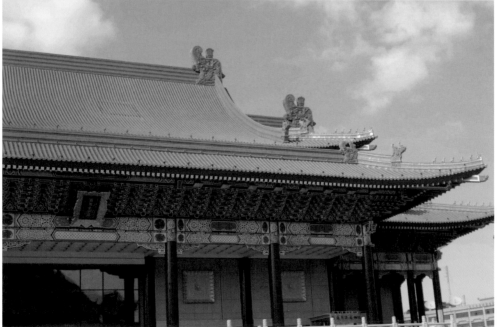

台北市中正紀念堂

28 琉璃藍

C72 M45 Y0 K55

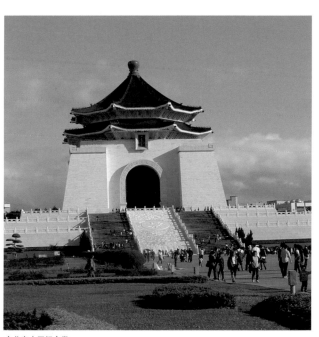

台北市中正紀念堂

琉璃

古名流離。「琉璃」一詞最早見於《漢書·西域傳》，原指一種以含矽元素的礦砂燒製成的貴重器皿及飾品。而明確作為建築裝飾材料用的琉璃瓦，則見於《西京雜記》、《漢武故事》及《拾遺記》等古籍中，是以一種不透明或半透明的低溫色釉，敷於陶質瓦片上經燒製而成。

傳統的琉璃瓦色釉以黃、綠、藍、紫為主，著色劑為鐵、銅，鈷、錳的氧化物，並添加鉛做助溶劑燒就。在古代的琉璃瓦頂建築中，藍琉璃瓦象徵蒼天，是天子祭天用的專屬建築用色。目前最古老的藍琉璃古建築是位於大陸北京、始建於一四二○年（明永樂十八年）的天壇；而在台灣，最大型的藍琉璃建築

台北市中正紀念堂

物則是位於台北市中正區，由建築師楊卓成設計，於一九八○年三月落成的中正紀念堂。該建築高七十六公尺，屋頂呈尖形八角狀，以藍琉璃瓦覆蓋，四面高牆全以白色大理石堆砌而成。在陽光普照的天色下，藍白色相間的紀念堂，益顯壯觀宏大。







29 釉綠

C90 M40 Y60 K0

釉綠是指陶瓷製品中的一種釉色，是以銅作著色劑，在氧化還原中燒製而成，故稱綠銅釉。綠釉陶的製品早在漢代已出現，釉色呈暗綠色。釉綠在不同年代、不同的窯場會燒製出色差有別的成品，像唐、宋、元時期的綠釉器皿成色多為孔雀綠，到了明清時期，因工藝技術已漸熟練，因而又生產出如瓜皮綠、蘋果綠、秋葵綠等發色漂亮的色釉。而釉綠瓷器到了宋代則已逐漸普遍起來。

國立歷史博物館

釉綠亦用於東方傳統建築上，古時的樓房以屋頂瓦片的顏色來區分社會階級，像黃琉璃瓦頂屬帝皇的御用色，藍琉璃建築是天子祭天的專用壇色，而尋常百姓家的屋子只限用釉綠色的瓦片鋪蓋。

今天在台灣，以釉綠建材建造的傳統建築物散布各地，其中尤以位於台北的故宮博物院及國立歷史博物館的油潤綠釉色屋頂最具代表性，同時也象徵著東方傳統文化的地標色澤。

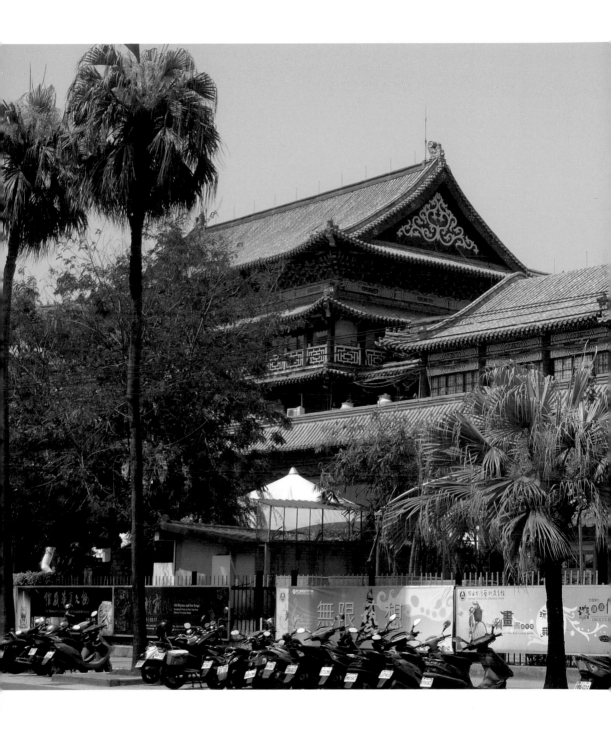

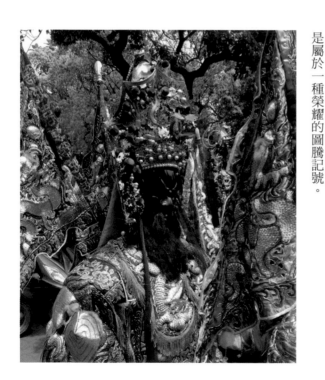

新北市板橋林家花園

墨是指一種顏料，墨黑（ink black）則是傳統國畫及書法的用色，因受到禪宗思想的影響，盛行於宋代的水墨畫是以濃淡不一的墨色來表達超然的神韻與藝術境界。而書法家落筆則或揮灑出龍飛鳳舞的氣度，又或輕描淡寫留下如行雲流水般的墨跡。

傳統黑色顏料最早來自天然礦物石墨及焦炭，墨色欠光澤。後來，在人工製造的墨汁中，則以松炭煤煙為墨料，成色較濃黑。墨黑又是中國古代懲罰重罪犯的色料，即黥面墨刑。另台灣泰雅族原住民早年亦有利用焚燒過的松枝煙油或鍋底灰來紋面的習俗，但卻與犯罪無關。族男紋面是彰顯已有狩獵經驗及出草獵取敵人首級的本事；女性紋面則表示已習得紡織、種田及持家的能力，是屬於一種榮耀的圖騰記號。

台南赤崁樓

墨黑除了是東方書畫的獨特用色外，亦應用在傳統建築的裝飾性顏色上。今位於新北市板橋區的老宅林家花園，院內為江南式風格的庭園水榭造景及建築。該古厝於一九八二年經整修工程恢復舊貌，其中古木老牆用色捨棄傳統東方的明艷色彩，一律刷上青藍、暗紅及墨黑等彩度（chroma）偏低的無亮光塗漆，重現傳統閩南式樓房樸實古雅的特色與韻味。

大學之道在明明德在新民

止於至善知止而后有定定而

后能靜靜而后能安安而后能

慮慮而后能得物有本末事

終始知所先後則近道矣古

欲明明德於天下者先治其

欲治其國者先齊其家欲

欲齊其家者先修其身欲

正其心欲正其心者先誠其

欲誠其意者先致其知致知

格物物格而后知至知至而

意誠誠意誠而后心正心正而后

忠

第二章

自然一野色

古語說：「色無著落，寄之草木」，而台灣是一個自然生態多樣化以及四面環海的島嶼，島上山林跌宕起伏，河川溪水光輝流映，花草樹木五色氤氳，各放異彩的爛漫野色合構成一幅天然的色譜，既藻繪了這塊大地，也陶醉了人心。而這些耐人尋味與扣人心弦的光彩均屬於這塊土地的原色調，為天賦的本色，也是上天賜給台灣人民的無窮財富。

31 蕨綠

C100 M0 Y52 K43

蕨綠

是指屬於羊齒植物的蕨類的葉色，多呈綠中偏黃的色澤*，為台灣最普遍的大自然景色之一。

蕨類是地球上最古老的陸生物種之一，根據化石的年代記錄測算，原始蕨類植物早在三億六千萬年前的古生代白堊紀晚期便已出現，最先是生長在今北美洲及歐陸一帶，之後才擴及全球各地。

蕨類為常綠無花植物，主要是靠輕細的孢子隨風播送來傳宗接代，至今全球已發現的蕨類品種逾一萬兩千種，而台灣即擁有六百多種蕨類，是全球蕨類密度最高的地區之一，境內從高山叢林到丘陵平地都散布著外形多變、匍匐橫生或直立的各式蕨類草木，豐富了綠野的色彩與觀感層次。野蕨自古便與人們

* 蕨類的葉綠色會因不同品種而有差異，本條目選色是引用Pantone中的Fern Green色票，謹供參考用。

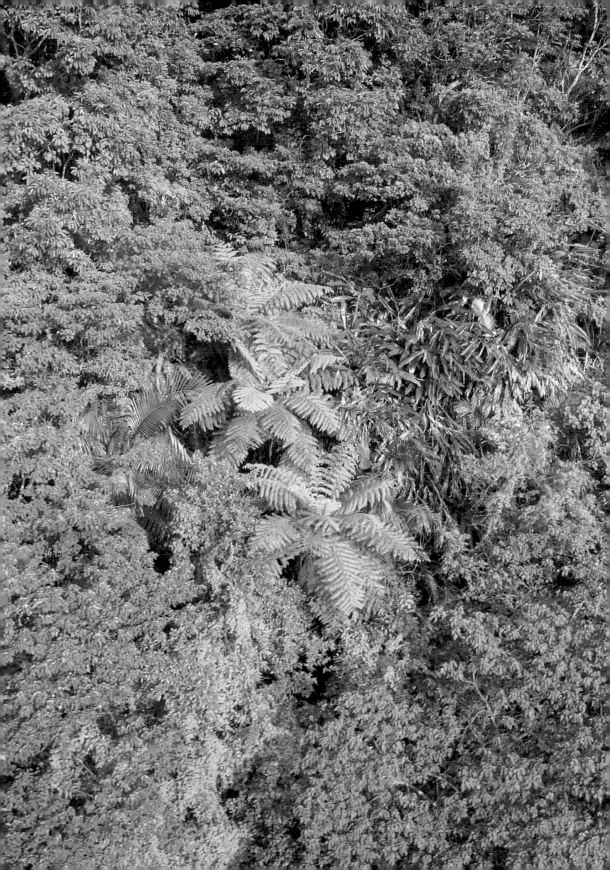

的生活息息相關，在各種蕨類中，如金狗毛蕨、鳳尾蕨及海金沙等為傳統的中藥材；可食用的蕨菜有阿美族人稱之為lukut的山蘇（鳥巢蕨）及過溝菜蕨（俗稱「過貓」），均為台灣有名的山產野菜。適合盆栽觀賞用的則有腎蕨（別名「玉羊齒」）等小型蕨類。而踏青認識原生野蕨，則是台灣各地近年來大力推行的郊野及登山活動之一，可為旅人增添健行時的野趣。

屬於野色的蕨綠英文是fern green，義大利的紅白綠三色國旗中的綠色即選定為蕨綠＊。蕨綠亦融入現代生活中，多出現在玻璃器皿、女服色及西式的糕餅上。

32 墨綠

C100 M25 Y80 K67

墨綠

forest green.

為色中含深藍、並泛烏黑光澤的濃綠色，習慣上多用來形容綠葉植物中某種葉子的色澤，或濃密的森林色彩。台灣從北到南山林交疊延伸，墨綠便構成了島上的基本野色調子。英文稱這種色調暗淡低沉的綠色為 forest green。

墨綠色亦指一種陰影光紋，即樹木枝葉在光影交錯中所呈現的一種深沉光色，亦是園林、鄉野及城市中常見的自然色調，在視野上可產生林木茂盛重疊、空間深遠的視覺效應，因而美術家多喜用墨綠色顏料創造出畫布上景物山水的立體透視感。在義大利文藝復興時期天才藝術家達文西（Leonardo da Vinci，一四五二～一五一九）所寫的《繪畫論著》（Treatise on Painting）中

曾提及：「藍色與綠色可強調局部的陰影……」他的色彩理論與混色技巧為後來的西方古典風景油畫樹立了典範，因而墨綠色顏料又被西洋畫家暱稱為影綠（shadow green）。

墨綠也是油漆的配色之一，在台灣油漆工會標準色卡中編列為九號，而現代的墨綠色棉織物則是用硫化黃與硫化寶藍拼混染就，色感大方、沉靜不刺眼。墨綠亦是經過烘焙後的阿里山茶葉的成色，是代表台灣高山茶優良品質的色澤。另外在民歌手南方二重唱的〈墨綠的天空〉裡，墨綠則被當成心理色彩來使用，是象徵對愛情患得患失的鬱悶心情與色調。

33 蔚藍

C65 M0 Y6 K4

蔚藍是形容一種大自然的本色，漢語「蔚」字在《康熙字典》中可解釋為草木茂盛貌或形容晴朗天空的一種光彩。杜甫詩有：「上有蔚藍天」（蔚讀作鬱），即指藍色的天空。在現代色彩學的顏色環中，蔚藍是介乎藍色與青藍（cyan）中間的顏色，屬冷色調，色感開朗清爽、寧靜致遠。

蔚藍的英文是azure blue，azure，可追溯到波斯文的lazheward，原意指一種藍銅礦（azurite，即石青）的天然美麗礦石藍色。在所有西歐語言中，法文最早引用azure做為顏色名詞，法國人並以azure一字形容其國家南部、瀕臨地中海的美麗沿岸為蔚藍海岸（Côte d'Azur），且盛名至今。

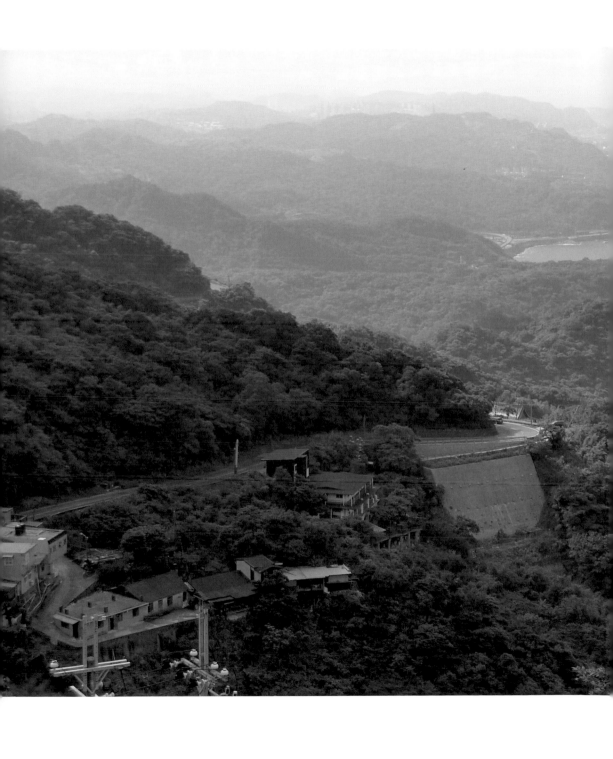

而台灣四面環海，全島海岸線逾一千三百公里，當中又以東海岸面向太平洋的海景最有名，若選在陽光明媚的日子驅車或乘坐台鐵縱走台灣東海岸路線，海天一色的美景將盡收眼底。令人心曠神怡的蔚藍色已成了台灣最迷人的大自然風光景色之一。

在現代漢語中，蔚藍與湛藍又常互相交替使用，均可形容清朗的天色或澄明的海水色澤。而湛字的本義有澄瑩明亮及清澈透明之意。

34 碧綠

C90 M0 Y58 K0

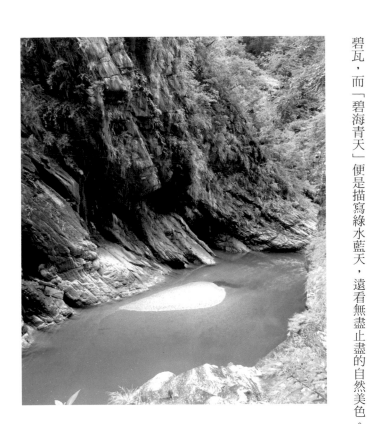

*原句為「又西北百五十里高山，其上多銀，其下多青碧、雄黃」。

中文的碧字為固有色名，是泛指偏藍的綠色，帶有清涼的色感，自古多用於形容大自然的景色及實物的成色。

《說文解字》稱碧為「石之青美者」，即碧玉，而碧玉多指產自緬甸的質優玉石，是形容其滋潤的成色，亦象徵價值連城的色澤。碧色又用在描述山河大地的自然野色，像「高山多青碧」*（《山海經·西山經》）是形容山上層層疊疊的樹綠色，即深青色，碧芳則是綠葉的雅稱。碧色又指嫩綠色：「春草碧色，春水淥波」（江淹〈別賦〉）。另外，東方傳統建築中的釉綠瓦片又稱碧瓦，而「碧海青天」便是描寫綠水藍天，遠看無盡止盡的自然美色。

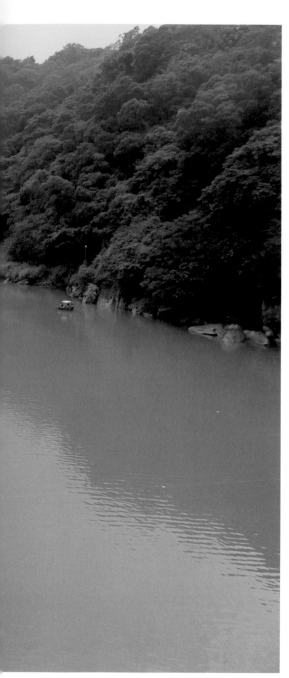

台灣承傳了漢人的傳統文化與色彩觀念，對碧色的含義未有增減或改變，像新北市新店區的碧潭，即因潭水明淨澄碧澄而命名。另位於南投縣魚池鄉、面對日月潭的涵碧樓大飯店，其取名則是呼應這座著名天然湖泊的泛碧水色，而水面如鏡的日月潭其名稱由來即與碧色有關。據清道光元年（一八二一年）升任為台灣府理番同知鄧傳安所著《蠡測彙抄》第十一篇〈遊水裡社記〉中述及：「……其水（指日月潭）分丹、碧二色，故名日月潭。」*亦即指當時是以潭水顏色來區分而命名為日月潭。

*參考維基百科網頁：日月潭。

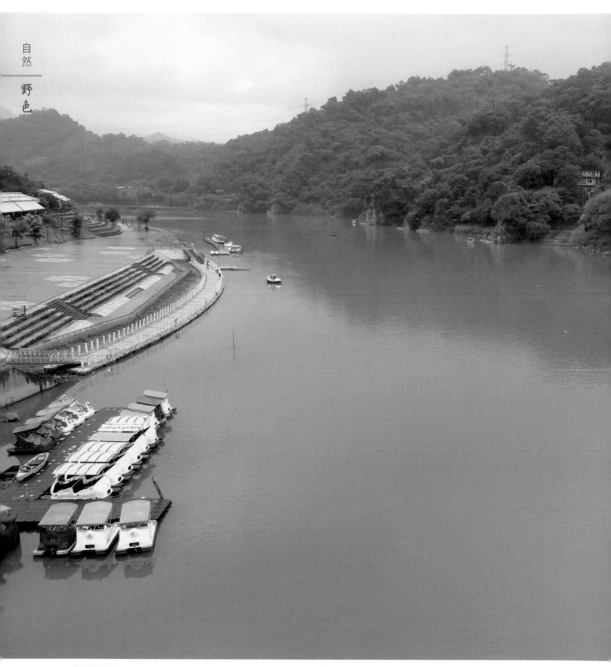

自然 野色

台北市碧潭

35 曙紅

C0 M85 Y100 K15

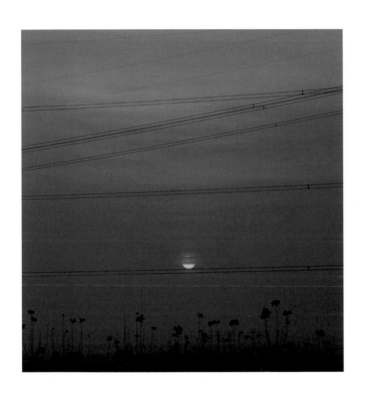

曙字的本義為天剛亮，曙紅則是形容旭日初升前、從東方天邊泛起的一種紅得發紫，比火焰色彩更濃郁且瞬間千變萬化的太陽色光，屬於大自然中的晨光美色。

在中華傳統色彩文化中，破曉時分的艷麗曙光代表正面與光明的力量，又可比喻為美好前景已在望的色彩。曙色的英文稱aurora，色名源用自羅馬神話中的曙光女神奧羅拉（Aurora），即黎明女神。奧羅拉每天早晨飛向九天雲外，為沉睡的大地劈割出第一道光線，把黑夜轉換成白天，宣示黎明已到來。

在西方占星術的十二星座中，黎明女神奧羅拉又代表雙子座。另aurora亦指美麗炫目的極光。

面向太平洋的台東太麻里在台灣有迎接第一道曙光最前線的稱號，太麻里在原住民語言中的意思就是「日出的地方」。另曙紅又是化學名詞，是指一種鮮紅色含溴（Bromide，化學符號：Br）元素的酸性染料及分析試劑，主要用於細胞質的螢光染色等。

36 珊瑚紅

C0 M85 Y84 K0

珊瑚 屬無脊椎圓筒狀腔腸海洋生物，稱「珊瑚蟲」，主要分布於南北緯三十度熱帶海域的淺海近岸間，以群居造礁方式生長，群體形狀似樹枝，其含鈣質的骨骼稱「珊瑚」，英文名coral，係來自拉丁文的corallium，原意是指古希臘神話中的「蛇髮女妖」。又據說珊瑚一名是古波斯語sango的漢語音譯，是經由西域絲路傳入中原的。

台灣曾經是珊瑚王國，在一九八
〇年代的鼎盛期間，全球珊瑚製品有八
成出自台灣，而位於東台灣的漁港南方
澳則是主要的集散中心。珊瑚分紅、粉
紅、白、藍及黑等成色，特別是呈現紅
及粉紅色的珊瑚，是屬於有機寶石品種
之一，為自古至今深受中外人士喜愛的
貴重飾物之一。珊瑚呈現紅色是因為在
生長過程中吸收了海水中的氧化鐵而形
成。在東方，傳統上以紅珊瑚琢磨製成
的首飾為吉祥珍品。又紅珊瑚經粉碎研
磨及去除雜質後可製成顏料，在清朝康
熙年間印行的著名繪畫技法專書《芥子

海洋生物標本　台灣博物館

園畫譜》中，有紅珊瑚色名的記載，說紅珊瑚呈現美麗優雅的桃紅色，用此色畫櫻花、桃花及梅花，效果甚佳。

冶艷的珊瑚紅在西方又被暱稱為卡門紅（Carmen red），卡門是指十九世紀法國作曲家喬治・比才（George Bizet）譜寫於一八七五年的同名歌劇中的女主角，是一位既野性又迷人的吉普賽女郎，而珊瑚紅的色感被認為最能代表這位妖嬌性感美人的性格。

37 午夜藍

C80 M52 Y0 K82

午夜藍又稱暗藍或黑藍，是指午夜時分的天色，即深藍中微泛紫光的自然色澤。午夜藍亦用來形容飛鳥的羽毛色，例如台灣珍禽藍腹鷳的漂亮毛色。

藍腹鷳俗稱華雞、台灣山雞、雉雞及烏尾雉，屬雉科鳥類，主要棲息於中海拔的山地叢林，是典型的山林鳥類。而台灣品種的藍腹鷳的學名為Louphura swinhoii，是以英國博物學家羅伯特‧史溫侯（Robert Swinhoe，一八三六～一八七七）的名字命名。史溫侯原為清末一八六〇年英國派駐台灣打狗（今高雄）英國領事館的首任領事。在任期間，史溫侯同時進行島內的自然生態及鳥類考察，並於一八六二年在北部淡水發現台灣品種的藍腹鷳，翌年把鳥類研究成果寫成論文《福爾摩沙鳥類學》（*The Ornithology of Formosa*），發表在英國皇家鳥類學會《Ibis學報》上，其中這種台灣藍腹鷳的學名便是由此而來；英文則俗稱為Taiwan Blue Pheasant。

台灣郵摺

保育鳥類—
藍腹鷳 郵摺
Conservation of Birds—
Swinhoe's Pheasant Stamp Folio

*詳細介紹見網頁：
1.Robert Swinhoe；2. Swinhoe's Pheasant；
3.Ornithology；4.《台灣大百科全書：郇和》。

台灣特有品種藍腹鷴，雄鳥的羽色艷麗華美，全身羽毛大部分暗沉泛深紫色金屬光澤的黑藍色，上背羽毛白色，肩翼紅褐色，翼緣為反射出金屬光澤的墨綠色。暗藍尾羽中長有一對白色長羽毛，雙眼周遭裸露之皮膚呈血紅色，雙腳為暗紅色。雌鳥體型較雄鳥小，羽毛大都為褐色或土黃色。

台灣藍腹鷴因數量稀少，已被列為保育級中瀕臨絕種的山禽。在台灣新版的千元鈔票背面，即印有單色的藍腹鷴圖案，以代表本土特有飛禽的標記。

38 粉白

C0 M0 Y1 K0

花色粉白柔美的油桐花，為台灣尋常花卉，每當油桐花綻放時，就是預告春天已近尾聲，大地準備迎接夏日將至的時節。

桐樹分有梧桐、紫桐、油桐、木油桐、泡桐、白桐等不同品種，今天在台灣最常見的桐樹，係日據時代從中國大陸南部廣東一帶引進的木油桐和油桐兩個品種，而台灣每年最盛大美麗的客家油桐花祭中所看到的，即是高大筆直的木油桐樹種。

油桐樹在台灣早年具經濟價值，油桐籽可作榨油（即桐油），是舊時製作油漆及防水油的重要原料。高雄美濃手工製造的油紙傘，就是用桐油來加強

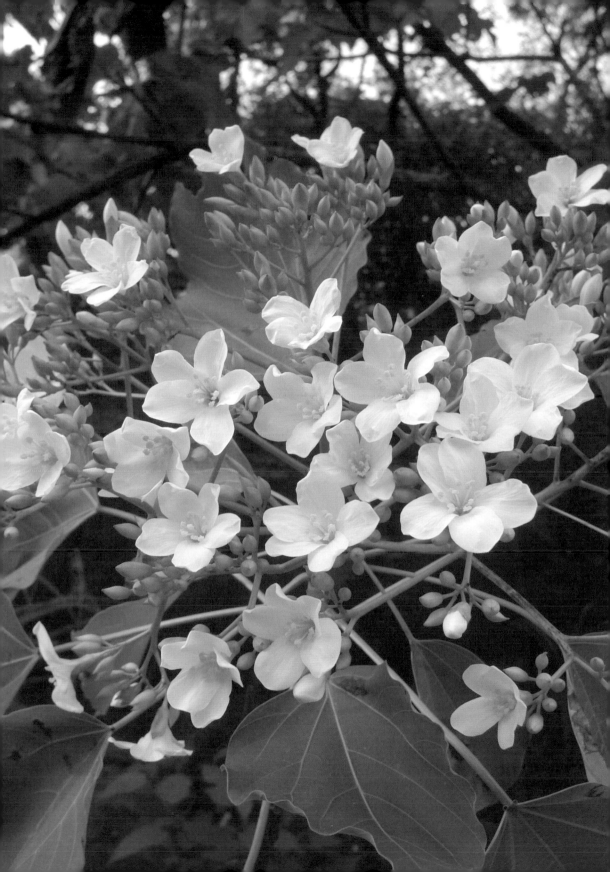

傘面的防水功能。而桐油漆及桐油灰也是昔日用來修繕屋頂及填補木船身夾縫防漏的主要材料。另油桐木材在台灣又用以製作抽屜、床板與家具等日常用品。

油桐花為細碎粉白色花瓣、花蕊呈淡黃色的小花，花色配搭出輕盈精巧的質感。

每年三至五月木油桐花盛放時，從台北土城、桃園龍潭大溪及南投縣客家庄等各郊野間，油桐花爛漫滿山頭，與綠林交織出醉人的景色與詩意。遠眺隨風零落的油桐花，彷彿飛舞在空中的點點白雪，十分壯觀迷人，因此油桐花又有「五月雪」的美譽，亦為台灣晚春譜出令人讚嘆的山野美色。

粉白亦指顏料用色之一，早期傳統國畫的白色顏料多以鉛化合物煉製，或以含鈣質的白珊瑚磨成粉末製成。在現代油漆中，粉白為眾多白色油漆中的一種，同是用含鉛成分的化合物製成，多用於建築物內部以增加空間的明亮度與潔淨感。

39 萱草色

C0 M52 Y95 K0

萱草 又稱金針花、金針、黃花菜，為百合科多年生植物，花朵可供觀賞用。在古時，萱草又名忘憂草及宜男草，是代表遠離家鄉的遊子思念母親的花卉。萱草英文叫daylily，即「一日百合」，名稱源自希臘文的Hēmera（天）和Kalos（美麗），意指花期短促。萱草在西方又被譽為「一日美人」。

萱草花色橙中偏黃，花瓣狹長，新鮮的花蕾或加工成乾燥的金針均可入菜，屬台灣傳統家庭常用蔬菜。據說食用的金針菜須在花朵綻開前一日，即花苞仍呈黃綠色緊密未綻開時就要採摘，以免香味流失。若金針一開花，品質即有差別。另漢醫又認為金針有清肺熱、柔和肝氣的功效。

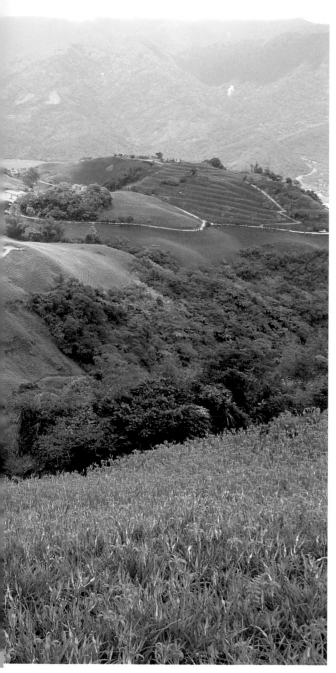

台灣金針花的主要產區分布於花蓮縣玉里鎮赤科山、富里鄉六十石山、台東縣太麻里金針山及南投縣等海拔八百至一千公尺之山坡地。每年從八月初至九月中旬是金針花的盛產季節，漫山遍野開滿了迎風搖曳的橙黃色花海，是表示夏日將盡、秋天腳步已臨的色彩；也是結伴出遊、登高大飽眼福及取景留影的大好時機。

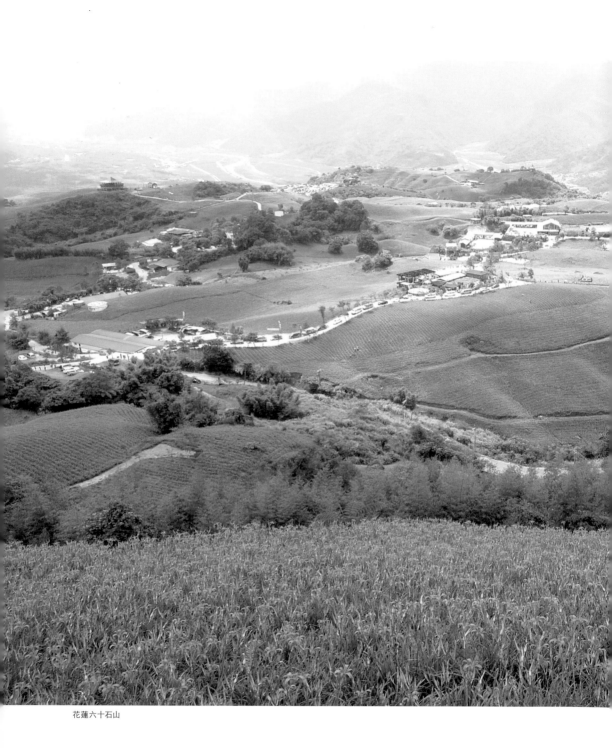

花蓮六十石山

40 艷紅

C0 M95 Y85 K0

台北陽明山山仔后園藝試驗工作站

茶花屬於山茶科山茶屬常綠灌木或小喬木，別名有海石榴、山椿、山楂等。因茶花為長壽樹種，故佛教尊之為瑞花佳木，象徵莊嚴、瑞氣與吉祥，梵文稱曼陀羅花或曼陀羅樹；又因山茶可作茶飲，故名*。茶花花期在十一月至翌年二月間。茶花的花型有單瓣和重瓣品種，花瓣的形狀也有變化，種子可提煉茶油。茶花的英文是camellia。

山茶花多以紅、粉紅、白色為主，雜色為副，全都漂亮動人，各有性格，其中又以色感濃艷與高雅兼備的艷紅色（古稱銀紅）山茶花最討人喜愛。台灣著名文學家白先勇的經典散文〈樹猶如此〉中，就寫有「白茶雅潔，紅茶穠麗，粉茶花俏生生、嬌滴滴，自是惹人憐惜」的惜花美句。

* 明代王象晉撰《群芳譜》：「山茶一名曼陀羅，樹高丈餘，低者二三尺……以類茶，又可作飲，故得名。」

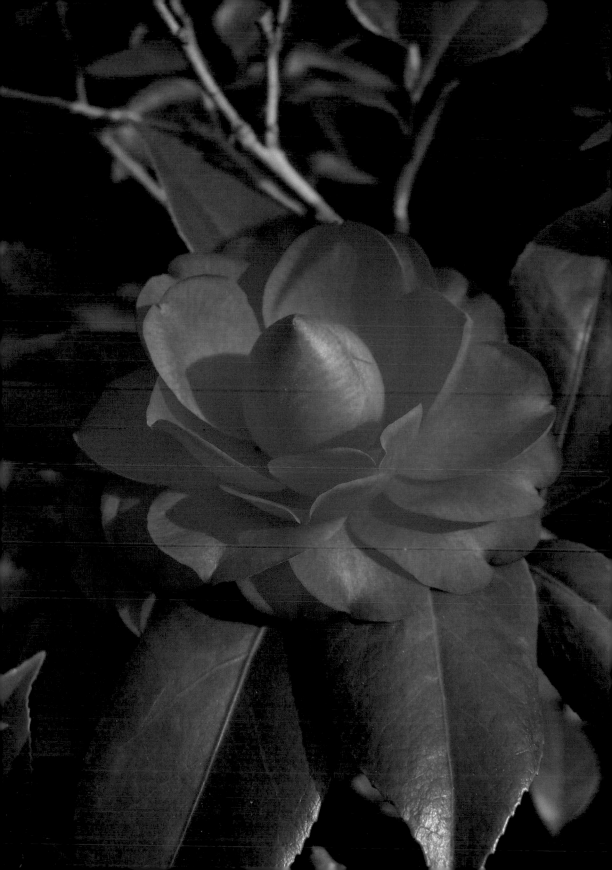

山茶原產地包括印度、中國南方、朝鮮、日本等國。中國早在隋唐時代，就將野生種山茶改由人工栽培，成為庭園觀賞花卉。日本在一四〇〇年，從中原引入多種山茶品種；十六世紀日本戰國時代，安土桃山時代的武將豐臣秀吉因對茶花情有獨鍾，再從高麗引進大量山茶品種，並栽植於京都，而在日本，至今也仍沿用山茶花的古名──山椿。此外，台灣老一輩的女性大都喜用的東洋資生堂化妝產品，自一八九七年創業起，即以山椿為企業商標，寓意美顏要高雅與美麗並重。

到了十七世紀，茶花從中國引進歐洲後，立即受到喜愛與重視。在上流社會的交際活動中，各紳士淑女均以佩戴茶花為品味高雅的象徵。法國作家小

仲馬（Alexandre Dumas, 一八二四～一八九五）最著名的愛情小說《茶花女》（La dame aux camélias），書中女主角交際花瑪格麗特就因喜愛佩戴茶花出入社交場所而出名，最後並獲得「茶花女」的稱號。

全世界現有茶花品種逾六百種，台灣山茶花是本島唯一屬山茶系的原產品種，特色是大而美麗的花朵。一九六五年成立於台北陽明山的山仔后園藝試驗工作站為茶花的栽培中心，園中培種有台灣原產品種及自美國、日本等引進的較大植株山茶樹逾六十種。每年二月的深冬期間，園區都會舉辦茶花展，開放給市民參觀，是花迷們的年度賞花盛事。

41 躑躅色

C0 M76 Y9 K0

杜鵑花古稱躑躅，據明朝醫學家和博物學家李時珍（約一五一八～一五九三）所著的《本草綱目》中介紹杜鵑花：「……一名山石榴，一名山躑躅。處處山谷有之，高者四、五尺，低者一、二尺，春生苗，葉淺綠色，枝少而花繁，一枝數萼，二月始開，花如羊躑躅而帶如石榴花，有紅者、紫者……小兒食其花，味酸無毒。其黃色者即有毒，羊躑躅也。」羊躑躅與杜鵑同屬杜鵑科植物，花黃色，故又稱黃杜鵑，因全株有毒，羊兒啃食葉子後會中毒躑躅而亡，故得名羊躑躅。杜鵑花品種繁多且花色各異，在古代躑躅色多指花瓣紫紅的杜鵑花，為傳統色名。

春天盛開的紅杜鵑又有映山紅、滿山紅、紅躑躅等名稱，均形容其美艷的花色。唐朝文人韓愈（七六八～八二四）曾以躑躅花入詩：「篔簹競長纖纖

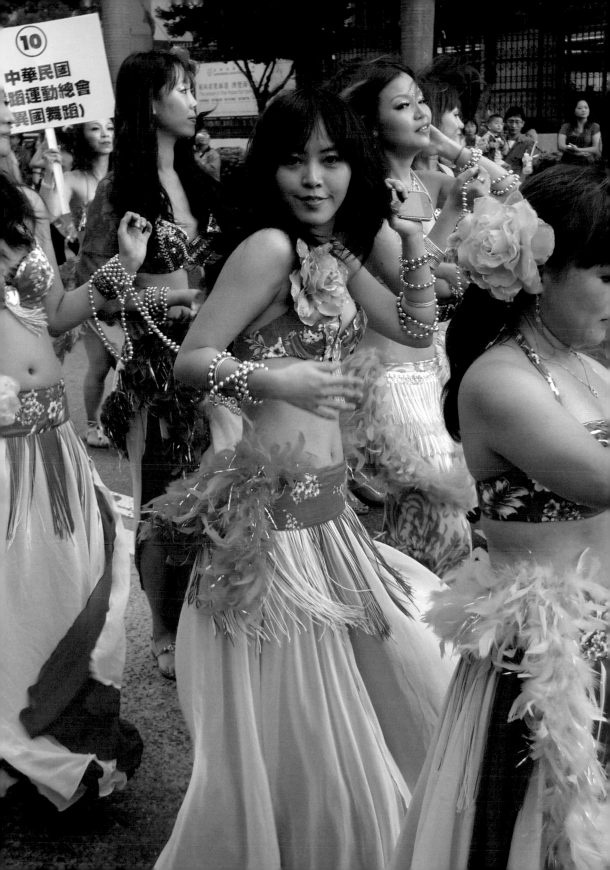

筍，躑躅閑開艷艷花。」（〈答張十一〉）貧窨為大竹名，詩人借助點綴在茂密高大的青翠竹林中的美艷躑躅花，從冷暖色調的配置到植物高矮大小的對比中，彩繪出一幅恬靜閒暇的早春氣息。另白居易（七七二～八四六）的「山榴花似結紅巾，容艷新妍占斷春」（〈題孤山寺山石榴花示諸僧眾〉），則點出了詩人傾心及欣賞的是好顏色與美麗的花容。

台灣北部的山區自古即多野生山杜鵑，連橫的《台灣通史》上亦記有「杜鵑，雞籠山上野生頗多，開時如火」（卷二十八〈虞衡志〉）。今杜鵑花在島內已成為很普遍的觀賞性庭園花卉，又被台北市選為市花。另台灣大學校園內因大量種植杜鵑花而贏得「杜鵑花城」的美名。明艷照人的杜鵑花予人歡娛、熱鬧、嫵媚與開心的色感，也是現代服飾中的流行艷色之一。而原為顏色名詞的躑躅色至今已鮮少使用，取而代之的是紫紅色（hot magenta）。至於受漢文化影響的日本則沿用古漢名，至今仍稱杜鵑花為躑躅，其花色名躑躅色。*

* 見《色之手帖》頁6，永田泰弘監修，
日本小學館，2004年。

42 淡紫

C12 M31 Y0 K0

自然
———
野色

淡紫 是大自然色譜中的一環，色調係以一種屬於錦葵科（malvaceae）植物、開淡紫色的錦葵花（Mallow）為代表，故又稱錦葵紫，色澤近似紫藤花，色感輕盈雅麗，散發出青春的氣息。

在西方，最早出現的人工合成染料即為淡紫色，英文色名為mauve，是來自法文中的malva，即是錦葵花。在一八五六年，一位時年十八歲的英國化學家威廉・亨利・珀金（William Henry Perkin，一八三八～一九〇七），在嘗試以有機物苯胺（aniline）製造人工奎寧（quinine，主治瘧疾）的實驗過程中，意外發現其中的一種化合物呈淡紫色，後來確定這種產品可作為染色劑使用，且對色染羊毛及絲線特別有效。因染劑色澤近似錦葵花色，故為其取名為苯胺紫（mauvein），隨後開設工廠量產，苯胺紫遂成為全球第一種人工合成及商用的染劑，比另一種化學合成顏料洋紅（magenta）早出現了三

年（見頁一五〇）。一八六二年在倫敦舉行的世界貿易展示會（International Exhibition）中，珀金就憑著展出以苯胺紫染料染成的淡紫色女性用長幅形羊毛披巾而獲獎，而英國維多利亞女皇也穿上同色的紫染服裝以示支持*。

至今以苯胺紫染色劑染就的布料衣飾已普及全球，包括台灣在內，淡紫色的商品亦隨處可見。而錦葵紫色的油漆在台灣則稱為紫白，色卡編序為五十六號，多用在建築及交通公具上，台北市的欣欣客運即以淡紫為其巴士的主要識別色。另在英語世界中，mauve一詞亦可用來描述太陽西沉後天邊尚殘存的一抹瑰麗淡紫天色。

* 見Colour, Making and Using Dyes and Pigments，
by Francois Delamare and Bernard Guineau，
Thames & Hudson，2002年。

43 朱槿色

C0 M90 Y85 K0

朱槿即大紅花，又有扶桑、日及、佛桑、照殿紅、赤槿等別稱。朱槿是一種屬於錦葵科木槿屬的常綠灌木，高可達二公尺，紅色花瓣分單瓣及複瓣兩種，呈鮮黃色的雄蕊明顯凸出於花冠。因朱槿原產於中國南方，故其拉丁學名為「中國玫瑰」（rosa-sinensis），rosa指紅色或玫瑰，sinensis即「中國的」。

朱槿早在古代已是一種受歡迎的觀賞性熱帶植物，因容易種植及耐寒，舊日朱槿是鄉間小徑籬笆前常見的路邊花，閩南語中有：「圓仔花不知醜，大紅

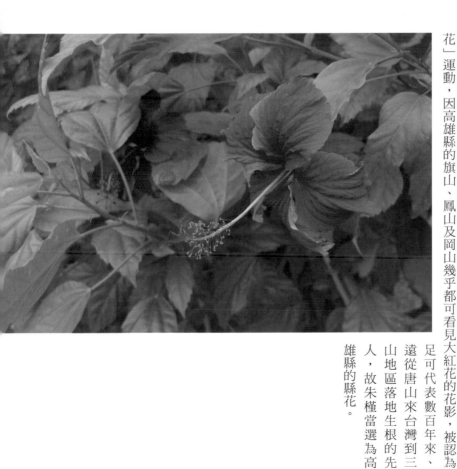

花醜不知」，其實是指不懂得欣賞。朱槿花在近代經不斷雜交繁殖後，已出現大批新品種，而且在全世界各地廣受歡迎，澳洲人就稱新種的朱槿為熱帶花后（Queen of Tropics）。今人紅花已廣植於各地城市的公園或人行道旁，是屬於美化環境的艷花之一。

台灣常見的大紅花多為單瓣花種，一九七七年，台灣省政府提倡「一縣一花」運動，因高雄縣的旗山、鳳山及岡山幾乎都可看見大紅花的花影，被認為足可代表數百年來、遠從唐山來台灣到三山地區落地生根的先人，故朱槿當選為高雄縣的縣花。

44 洋紅

C0 M100 Y0 K0

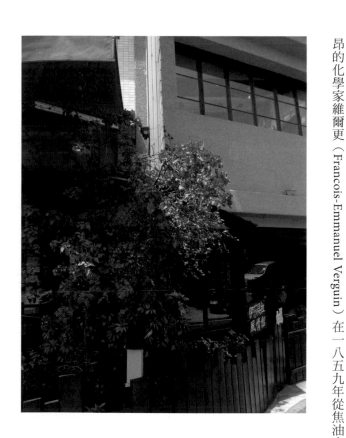

洋紅

又稱品紅，呈色紅中帶紫，原指一種一八五九年才研發出的毛料新染劑顏色，是第一種含苯胺的化學合成顏料，因色澤接近植物中的吊鐘花色（fuchsia），故最早英文取名為fuchsine＊，之後才改為magenta，而這其中又涉及了義大利統一的一段歷史故事。

話說在十九世紀中葉，奧國占領了現在義大利的北部，而該地區的薩丁尼亞帝國（Sardinia）國王為了收回失地及統一全義大利，於是聯合法國拿破崙三世的軍隊，於一八五九年六月四日在義大利北部的馬真塔（Magenta）地區發動獨立戰爭，最後在一八六一年打敗奧國，統一了義大利。而剛巧一名法國里昂的化學家維爾更（Francois-Emmanuel Verguin）在一八五九年從焦油中成功

＊見Colour, Making and Using Dyes and Pigments，by Francois Delamare and Bernard Guineau，Thames & Hudson，2002年。

提煉出這種可把羊毛織品染成紫紅色的人工合成染劑。為了紀念這次勝利戰役的發起地，故將這種新顏色從fuchsine改名為magenta。今天義大利的馬真塔歸屬於北部的倫巴底（Lombardia），是一座人口約有三萬人的小鎮。而法國巴黎也有一條紀念該次戰役的大馬路，名字就叫馬真塔大道（Blvd. de Magenta）＊。

＊參考自1. Battle of Magenta - Definition | WordIQ.com；
2. Battle of Magenta (European History) -- Britannica Online Encyclopedia；
3. Magenta – Wikipedia，the free Encyclopedia。

洋紅也是繪畫用紅色顏料，因是舶來品，故中文叫洋紅。另外洋紅亦為現代彩色印刷及彩色印表機中四種基本油墨色之一，簡稱M（其餘三色分別是青藍C、黃Y及黑K）。又洋紅在光譜上是介乎紅色與藍色之間，由同等量的紅光與藍光混合而得出的色光。上世紀七〇年代是嬉皮風潮橫掃全球的年代，洋紅螢光色是最流行的迷幻（psychedelic）色彩之一。

又因洋紅色感嬌柔輕快，流露出年輕活潑的氣息，是現代家居被套寢具、女款休閒服裝、手提包和童裝休閒鞋等喜用的色調。而在台灣常見的植物中，生性喜好暑熱日曬的九重葛花色即為洋紅色，全年都迎風招展的九重葛也因此被選為陽光普照的屏東縣縣花。

45 玫瑰紅

C0 M100 Y80 K0

玫瑰紅

文名Rose，源於古希臘語rosa，即紅色的意思。

指玫瑰花的冶艷色澤，是台灣常見的美麗花色之一。玫瑰英

玫瑰屬薔薇科（rosaceae）薔薇屬（rosa）常綠或落葉灌木，玫瑰幹莖直立帶刺，花色有紅、黃、白、粉及雜色等多種色澤，其中又以紅玫瑰花色特別濃艷、狂野，色感像傾吐無限的熱愛，有如激情（passion）的化身。紅玫瑰亦象徵愛情，是送給愛慕或迷戀的人，以明示心意的花卉。法國人則以燦爛絢麗的玫瑰來譬喻多采多姿的人生，因而法國自古便有「玫瑰人生」（La Vie en Rose）的諺語。

玫瑰是世界上最受人鍾愛及庭園中常出現的觀賞艷花之一，在歐洲，最有名的玫瑰園是位於法國巴黎西郊的馬爾梅松堡（Malmaison），那是由法國第一執政共和法蘭西皇帝拿破崙的妻子約瑟芬皇后親手培植栽種的花園，園中種

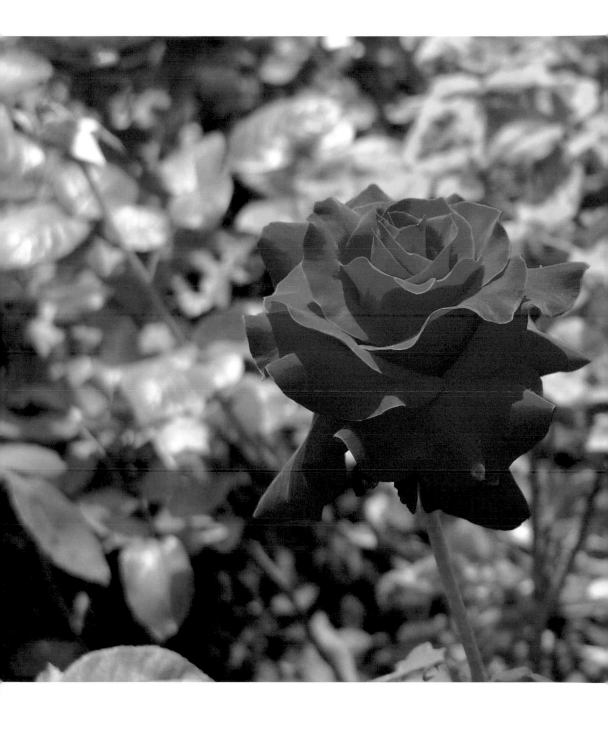

台北市士林官邸

有超過二百五十種歐、亞最好的玫瑰花品種。這位法國皇后一生最愛玫瑰，她童年時的名字就叫玫瑰，全名是Marie Rose Tascher，約瑟芬（Joséphine）是後來拿破崙給她取的名字，而馬爾梅松堡玫瑰園原來就是約瑟芬的家，現在則是對公眾開放的名園。

而在台灣名氣最大的玫瑰園應數位於台北士林區的士林官邸，每年春夏間在官邸園區中花開爭艷的玫瑰，為這座嚴蕭的名人故居增添了不少輕鬆迷人的生活氣息。另玫瑰紅又是台灣最普及的土產紅葡萄酒的名字。

C0 M0 Y2 K0

自然 ｜ 野色

台北市陽明山竹子湖

花開花落度流年，在台灣各色時花中，海芋是繼美艷的寒梅、桃花及櫻花之後綻放的花卉之一，而其自然純潔的花顏，則是宣示冬季已步入尾聲，早春已降臨本島的野色之一。

甚受台灣人喜愛的海芋分有純白、粉紅、淡黃及嫣紫等花色，位於台灣北部陽明山的竹子湖以純白色海芋花海最有名，而彩色海芋主要分布在新竹縣的五峰、台中市的后里、苗栗縣及南投縣等地。每年三月，島上春光和煦，萬物欣欣向榮，台北盆地生氣盎然，捎來希望與幸福，此時也是海芋花開盛放的日子。登山遊竹子湖或遠赴其他園圃採海芋、賞美景，已融入台灣人的生活中，成為春天相約郊遊的賞心樂事。本土歌謠創作人、專門以樂音記錄台灣風土民

《花》羅伯特·梅普索爾普
Bulfinch Press/Little, Brown and Company, 1990

情的鍾弘遠，也曾以海芋為對象譜寫過樂曲：「〔女〕海芋海芋悠悠出了泥，白白的裙衣柔柔搖曳，〔男〕海芋海芋幽幽真美麗，宛如少女亭亭玉立……」（〈海芋之戀〉）讓人從歌曲中領悟到海芋的優雅美姿。

花色素雅的海芋外形卷曲呈漏斗狀，線條輪廓柔順落利富現代感，花穗為粉黃色，是人見人愛的花種，也是無數中西攝影迷常透過鏡頭捕捉優美弧線的對象，其中最經典的應算美國現代著名攝影家羅伯特·梅普索爾普（Robert Mapplethorpe，一九四六～一九八九）於一九八七至八八年間所拍攝的海芋系列，作品只運用了單色背景與平穩極簡的構圖，純以光線即能勾勒出海芋的優雅神韻與自然美態的本色。

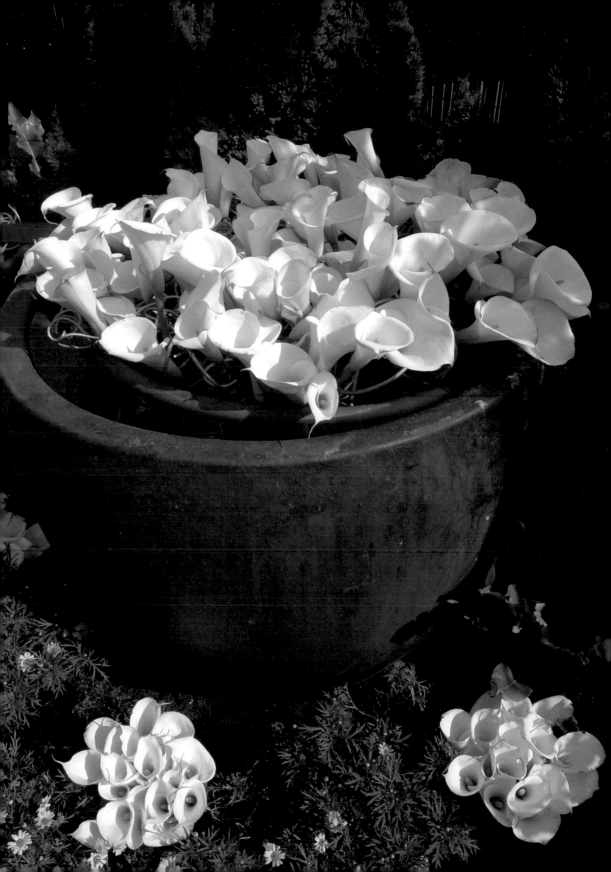

47 櫻花色

C0 M80 Y35 K0

櫻花

屬於薔薇科李屬落葉喬木，品種逾數十種，花色有粉白、淡紅及深紅等色。其中山櫻為台灣野生種，又叫緋寒櫻，緋是指櫻花的色澤，是介乎大紅與粉紅之間的一種艷紅色。每年約自二月起，台北陽明山的山櫻便開始綻放，是預告寒冬將盡的訊息。又當全株盛開、滿樹小紅花競放吐艷時，即表示春天已正式來臨，也告訴人們這正是上山踏青賞花的大好時機。

隨後於三月登場的是阿里山的爛漫櫻花季，係由台灣原生種的阿里山山櫻、霧社櫻、高山小白櫻、塔山櫻及來自日本的吉野櫻和琉球山櫻為要角，千姿百媚的粉白及嫩紅花色，展現出不同的風采，把阿里山妝點得生趣盎然，春色格外繽紛悅目。除了著名的陽明山、阿里山賞櫻景點外，還有如南橫梅山段、中橫台八線關原至慈恩段，或台北中正紀念堂及溫州街一帶等地。艷秀的櫻花色是台灣早春中最宜人的大自然色彩之一，也為緊張的都市生活捎來一份悠閒的氛圍。

48 紫羅蘭色

C65 M70 Y0 K0

台灣常見花卉之一的紫羅蘭，原產於歐洲地中海沿岸，為愛情的象徵，故事源於羅馬神話中主事愛情與繁衍的女神維納斯。傳說畢生追求愛情與浪漫的女神維納斯，她的愛人之一是英俊威猛的戰神瑪爾斯（Mars），但瑪爾斯卻不幸在爭奪金羊毛的戰役中戰死。傳說在那場戰役的前夕，愛神維納斯在奧林帕斯山上送別她的愛人，離別的愛情淚珠灑落於泥土上，翌年春天，淚珠竟發芽長枝，並綻放出一朵朵芳香美麗的小花，那就是紫羅蘭。自此，紫羅蘭即代表了悱惻難捨的情愛。

花色紫中偏紅的紫羅蘭，是屬於三色菫類中的雜交植物（Viola Tricolor Hybridized），為一年生至多年生庭園觀賞性花卉，每到三、四月間，紫羅蘭便開出紫、紅、黃或白色的美麗小花，因它的花香清幽淡雅，故歐洲人喜歡用

它製成香水。又紫色紫羅蘭花色嬌艷俏麗，色感神祕誘人，是自古至今布帛色染仿效的對象，同時也延伸為女性時髦衣飾及商品的選色，連台灣也不例外。無論是參加宴會派對或在舞台上表演，只要穿著一襲紫羅蘭色的衣裝打扮，通常都會成為賓客間或聚光燈下饒富風情的吸睛嬌點。

在繪畫顏料中，紫羅蘭顏色屬於紫色系列，色澤較青蓮色暖和，在色彩畫上用途廣泛，配上白色顏料，便能調配出深淺不一的紫色調。在台灣被譽為「閨秀畫家」的代表性人物陳進（一九〇七～一九九八），亦喜歡運用紫色入畫以追尋其眼中之美，在她的作品《化妝》（一九三六年）及《婦女圖》（一九四五年）中，陳進更是讓穿著淺紫色旗袍的女士顯出了東方女性的嬌柔雅態與神韻。

紫羅蘭的英文名為pansy，是泛指三色堇花類，字源來自法語的pensée，為「思想」之意，這是因為法國人把三色堇花面看成一張憂鬱人臉之故。而pansy在英語世界中又被比喻為「閒散的愛意」（love in idleness）或指帶脂粉味的男人。

49 鮮黃

C0 M0 Y90 K0

鮮黃 是黃色系列中屬高彩度與明度的色彩，色感愉悅亮眼。英文以金絲雀（canary）的悅目羽毛色來形容這種顏色，稱之為canary yellow（又指淡黃色）。

在花草植物中，以金絲菊（金毛菊）與油菜花的鮮黃花色最具代表性。金絲菊原產於北美及中美洲，今已遍及世界各地。金絲菊春至秋季開花，是公園或路旁常見的花朵，而油菜花則是台灣冬春間的最佳代表色。油菜屬於一年生十字花科草本植物，是民間最普及的食用菜蔬。農家常在稻田冬春休耕期間輪種油菜，因油菜種子可以榨取食用油，花粉則含豐富的花蜜，等到翌年春天，農夫再將油菜翻耙入土中做堆肥。若在春節前後走訪台灣東岸稻米大產區的花

東縱谷，從花蓮縣壽豐鄉起一直到台東市西南郊的知本，沿途的油菜花田在明媚的陽光照耀下，看似一大片花海順著地勢一直延伸到遠處。光輝美麗的油菜花色，堪稱是台灣冬末初春間最動人的鄉野色彩。

又金絲菊為煙火秀中常出現、最受歡迎的花式設計圖案之一，無論是在台灣的節慶或國際性大型慶典活動的施放表演中，連續在夜空中爆發、萬千光芒恰似花團錦簇般的金絲菊造型煙火，通常都會為晚會帶來高潮與熱鬧的氣氛。

50 聖誕紅

C0 M100 Y75 K4

殷紅色澤的聖誕紅、綠色的聖誕樹（杉樹或柏樹）與曖曖白雪，合組出西方寒冬中最重要的宗教節日，即紀念耶穌誕生的聖誕節。而聖誕紅是象徵耶穌基督為世人所流的鮮血，是屬於基督教的神聖色彩。基督教與聖誕紅在台灣都是屬於外來的宗教與花色。

聖誕紅又名猩猩木，原產於墨西哥及中美洲，自古是原住民阿茲特克人（Aztecs）用來製造紅色染料的植物。猩猩木遲至一八二五年才由美國首位駐墨西哥大臣羅伯茨·波因塞特（J. Roberts Poinsett）傳回美國，所以英文的猩猩木是 poinsettia。

猩猩木與聖誕節搭上關係是始於十六世紀墨西哥的一則傳說，內容是說有一位很貧窮的小女孩，因無力在耶穌基督誕生之日奉獻禮物，結果感動了一位天使。天使告訴小女孩只要把收集自路邊的種子置放在教堂內的聖壇上，種子就會發芽長出殷紅色的花朵。此後，這種紅花植物便被稱為「基督玫瑰」（Christ Rose）。

聖誕節在西方國家是一個年終家庭團聚和基督教會年曆中的重要傳統節日，一如華人的春節。在台灣的行事曆中雖然沒有這項宗教紀念假日，但每年十二月初即安設在各大百貨公司顯眼處的聖誕紅盆景，裝飾著繽紛彩燈、亮閃閃的星星與禮物的聖誕樹，以及充滿節日氣氛的櫥窗布置，便已凸顯出這是一個可增添熱鬧歡樂氣氛、加強人氣與帶動買氣的大日子。而自教堂傳出的子夜彌撒聖歌，則是虔誠教徒紀念彌賽亞降臨人間的頌唱，讚美普世歡騰的慶典日。

51 橙紅

C0 M81 Y100 K0

木棉又名紅棉樹、攀枝花及瓊枝，屬熱帶及亞熱帶落葉高大喬木，主要分布在印度、大陸華南、台灣及東南半島一帶。因木棉花色遠看似燃燒的火焰，故又有烽火樹的別稱。樹幹可高達十至二十公尺的木棉樹，若生長在樹叢中常會超越其他林木冒出樹頂，故在台灣又叫英雄樹。

粗壯高挺的木棉樹遍植台灣各地，每年紅棉花開時節先從南部開始，然後才一直往北部燃燒，預告夏日即將登場。而每當繁花盛放之際，又是校園內驪歌高唱，與師長和同窗互道珍重、各奔前程的時刻，因此木棉花的橙紅花色在台灣可寄意為離情感傷的色彩。

炮仗花

焰火漫天的木棉花又代表最甜蜜的感情回憶：「木棉道我怎能忘了，那是去年夏天的高潮；木棉道我怎能忘了，那是夢裡難忘的波濤……啊～愛情就像木棉道，季節過去就謝了；愛情就像那木棉道，蟬聲綿綿斷不了。」（〈木棉道〉，詞：洪光達；曲：馬兆駿；主唱：王夢麟，一九八七年）台北國父紀念館旁長長一排紅花怒放的木棉樹，給音樂家帶來了如斯美好的回憶與創作靈感。

紅棉樹又為金門縣的縣樹，象徵當地民性堅強不屈，金門的發展與未來會如紅棉般火紅燦爛。

此外，橙紅也是火車頭的常用色，在台灣的交通運輸工具中，台鐵行駛的自強號，其所用的車種EMU1200型電聯車、來往基隆與斗南間的EMU300型電聯列車，車頭正面都漆有橙紅與白色相間的條紋以資識別，因而又被鐵道迷暱稱為「紅斑馬」。而台灣高鐵亦以橙紅色作為企業識別色，象徵速度、效率與現代化。

52 青黃

C10 M0 Y45 K0

樹屬無患子科落葉喬木，高可達十公尺，木質堅實，在東方古建築物立柱與橫梁間的弓形斗拱，多以欒木作為承重結構木料使用。欒樹在台灣又叫金苦楝，為本地的特有品種，也是島內最普遍的行道樹種。又因欒樹在花落後會結出一串串狀似中式燈籠的棕紅色蒴果，故又被暱稱為「燈籠樹」。

欒樹是台灣常用的人行道樹種之一，每年當光禿的欒樹開始冒出嫩綠新葉之際，就是春天正式登場的時候；綠葉到了炎炎夏日生長得愈加茂盛且濃密似巨傘，成了行人遮陽或納涼的好地方；；時序踏入天氣漸趨清爽的九月，欒樹頂上的青黃色小花即陸續開滿枝頭，每當涼風吹拂時，遠觀有如飄動在藍天下的黃色浮雲，成了台灣初秋時節最悅目的景色之一；來到十一月欒花凋謝時，

小黃花則如金黃細雨般隨風飄落，撒遍一地，也因此，欒樹的英文是「金雨樹」（golden rain tree）。在隆冬的日子裡，葉子掉光的欒樹枝椏上只剩下三五個轉為深褐色的果實、伶仃默然地度過嚴寒的冬季。欒樹就這樣隨著本島的四季與人們的生活節奏，周而復始地重新等待來年春天的降臨。

又因台灣欒樹能隨著四時更迭而變化，遂被選登上「全世界亞熱帶名花木」的名錄內，而宜蘭人也樂於把這種可表達台灣四季風情的欒樹作為宜蘭的縣樹。

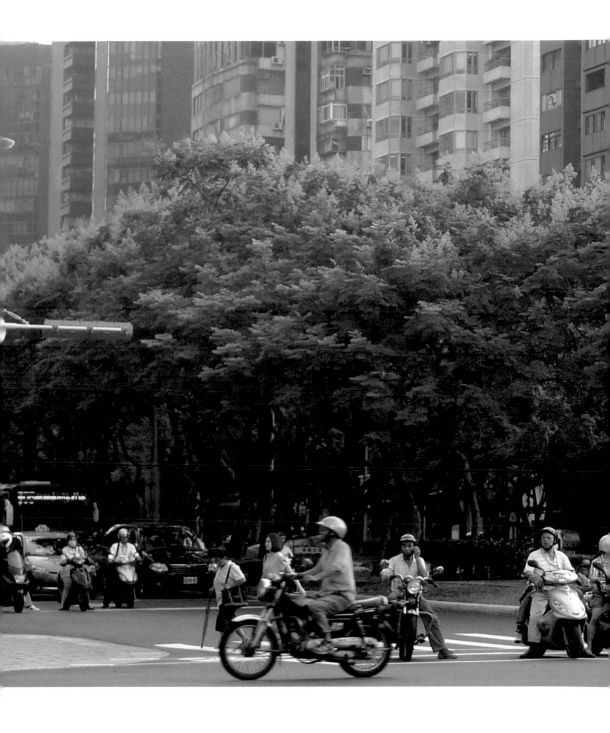

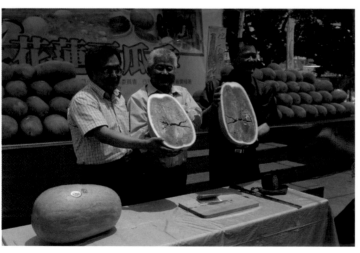

西瓜紅

為水果顏色，是形容西瓜的果瓤色澤，屬於天然熱辣紅色食物中唯一給人清涼、解熱、消暑的色感。

每年陽曆七月二十三至二十四日前後，太陽到達黃經一百二十度，在傳統二十四節氣中稱大暑，即一年中最炎熱的時節。而在暑熱當頭的台灣，喜熱農作物迅速生長，各種色彩鮮艷的夏季水果也進入盛產期，其中又以果肉多汁色紅的西瓜最能夠代表仲夏的水果。

西瓜原產自北非，是地球上最古老的果實之一，在五千年前古埃及的壁畫上已繪有農民採收西瓜活動的彩圖。西瓜直至十世紀才從中亞傳入中原，早期稱寒瓜，到了南宋紹興年間始有西瓜之名。至今產地大都集中在台南、花蓮、嘉義、屏東、彰化及苗栗一帶。而在一九六一年，台灣西瓜達人陳文郁先生培育出了享譽全世界的第一顆無子西瓜，據資料記載，即是從雲林

西螺大橋下的農田開始種起。而每當西瓜豐收、各盛產區舉行全島西瓜促銷活動之際，也正是本地氣候進入三伏*中酷熱高峰期的時刻了。

西瓜在十三世紀北非摩爾人入侵歐洲時才傳進西方，而西瓜的英文watermelon則遲至十七世紀初才出現。又因紅肉西瓜色近艷紅欲滴的玫瑰花色，故其英文色名叫watermelon rose。

*三伏是指初伏、中伏、末伏，為農民曆中天氣最燠熱
 的時期，約在陽曆的六月到九月之間。

54 橙黃

C0 M60 Y100 K0

橙黃是介於紅色和黃色之間的混合色，色調比例偏黃色，又習稱桔黃或桔色。在自然界中橙色是指橙、柑、桔、柿子、枇杷或南瓜等瓜果熟成時的呈色，色澤表示香甜誘人及已到可採收的時節，是屬於台灣夏季的水果顏色之一。橙色予人明亮、健康、陽光、夏日與溫暖的色感。

橙是柑桔類中的一個品系，屬芸香常綠果樹，原產地在中國華南，拉丁文學名為citrus sinensis，citrus指柑桔屬，sinensis意味「中國的」。台灣的柳橙是三百多年前由廣東引進酸度低、糖度高的甜橙（sweet orange）栽培而成，柳橙是台灣目前柑桔水果中栽培面積最多的品種，果實於農曆尾牙前採收。

台南縣柳橙以十二月時採收的甜度較夠，最為好吃；嘉義、雲林等地的柳橙則在元月才採收上市。而傳統上華人又視柑、桔為過年時的吉祥植物，因柑桔與「金」、「吉」同音之故。

在光譜上，橙色的波長在五九〇至六一〇奈米之間。橙色亦是晨曦及晚霞中的自然光色，以及常見的霓虹燈色。又因橙色明度高，故多用作工業及交通安全標誌中的警戒色。

55 熟紅

C43 M100 Y82 K0

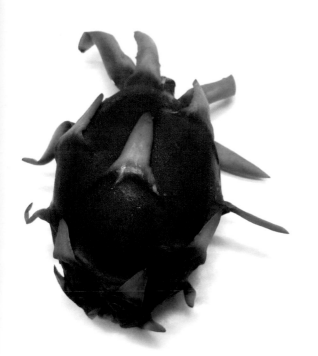

熟紅

熟紅 多指水果的熟成色澤，在台灣的水果中，可以火龍果及仙人掌的果實為代表。

火龍果（pitaya）為原產於墨西哥及中美洲的熱帶水果，是仙人掌科三角柱屬植物的果實，呈橢圓形，因果實成熟後皮色紅中透紫且長有像龍鱗般翹起的外皮，故在台灣稱之為「火龍果」、「紅龍果」或「龍珠果」，而英文則習稱這種成熟後的水果紅為熟紅色（ripe red），亦表示醇美、適宜食用的意思。

果體碩大的火龍果可按其果皮果肉顏色分為紅皮紅肉、紅皮白肉、黃皮白肉三大類，其種子形狀及大小則似黑芝麻般滿布於果肉中。火龍果的花卉形狀與習性和曇花近似，即只在夜間開花，天亮後便凋謝，因而又有「月花」（moon flower）或「夜之后」（queen of the night）的美稱。

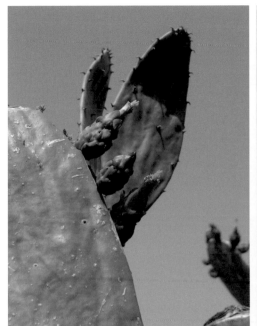
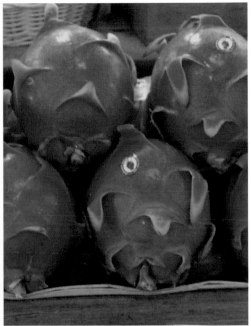
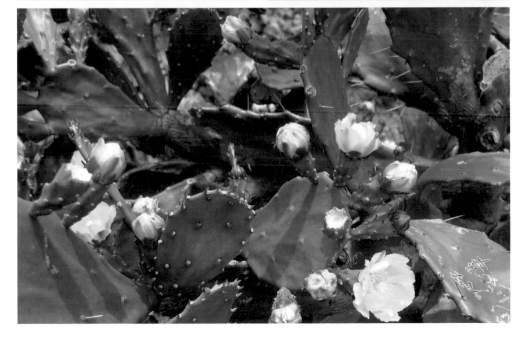

甜度只屬中等的火龍果除當水果吃外，若將果肉加上鮮奶、蜂蜜及冰塊混打成色近粉紅的冰飲，也與涼夏最是對味。另火龍果富含天然色素，可提煉成食用色素及用於化妝品上。又火龍果皮色濃艷吸睛，亦為時下潮流名牌手表的水果色系列中所採用的顏色*，是屬於新世代高調搶眼式的色彩。

另生長於沙漠等乾燥環境中的仙人掌，幹莖成扁平形或圓球形，葉子為適應乾旱的生長環境而演化成針狀。仙人掌夏季至冬季開鮮黃色小花，其果實是個頭較中美洲的火龍果細小，外皮光滑，成熟時也是呈熟紅色，果肉汁多味甜，屬漿果類。

台灣的仙人掌果盛產於澎湖，屬當地三寶之一（其餘兩寶是蘆薈及風茹草）。澎湖人不但愛吃仙人掌果，甚至研發出仙人掌果冰淇淋及冰砂，除了可為該島創造經濟條件外，熟紅色的仙人掌果冰淇淋也成為台灣夏日中的特色冰品之一。

56 熟黃

C0 M15 Y80 K0

熟黃是指熱帶水果熟成後的皮肉色，屬暖黃色調，象徵甜美、多汁、芳香與夏季的色感，是島內夏季最受歡迎的水果色之一。在台灣眾多出色的水果中，成熟果肉呈暖黃色的佳果應以芒果、鳳梨、木瓜與枇杷為最佳代表。

芒果

芒果為熱帶水果，果肉色近鵝黃，屬暖黃色調，是台灣夏季最受歡迎的水果色之一，代表甜美、芳香與成熟的色感。

芒果原生於印度及南亞一帶，英文 mango 一字可能源自泰米爾文中的 mankay，閩南話則稱檨仔，是由荷蘭人於十六世紀中葉首度引進台灣。清《台灣府志》：「檨種自荷蘭……台人多以鮮檨代蔬，用豆油或鹽同食。」（卷十八〈物產二〉）另台灣早年又有把未熟成的青土檨切片，存放在玻璃瓶中加入粗糖釀造食用的習慣。因青脆酸甜的果肉又可比喻為談戀愛時的百般滋味，故可比喻為談戀愛時的百般滋味，故青土檨又被暱稱為「情人果」。而青澀的土檨色澤又代表在台灣人的童年記憶中，懷念阿嬤年代的色調。

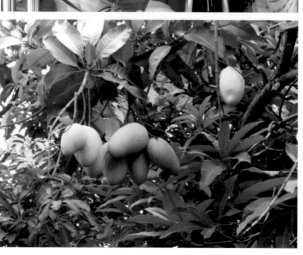

一九五〇年代，台灣農復會自美國佛羅里達州引進愛文（Irwin）、海頓（Haden）、吉祿（Zill）、肯特（Kent）、凱特（Keitt）等芒果品種，主要在高雄、屏東及台南等地培育，其中又以台南市山區玉井所栽培的外皮紅艷如紅寶石，果肉飽滿、肉質細滑且香味十足的愛文芒果最受歡迎；其次為碩大的黃皮金煌及青皮的在來種（青土樣）等。每年自六月起的豐收期間，果肉色澤誘人的芒果冰，都為炎夏留下齒頰飄香與回味無窮的好滋味。

鳳梨

菠蘿在台灣稱鳳梨，因在果實的頂端長有直身綠葉一簇，形似鳳尾，故名。鳳梨成熟後果皮成橙黃色或綠色，果肉黃色，是來自南美洲的水果顏色。鳳梨的英文是pineapple，因為他們認為果體外形像松果（pine cones）。

鳳梨在閩南語中諧音「旺來」，是台灣傳統拜拜用的供果之一，寓意「興旺到來」。而鳳梨的鮮亮果肉色澤又容易令人聯想到熱帶風情、果香、多汁與生津止渴等感覺，是在地人最喜愛的水果色澤之一。此外，以鳳梨為餡的民間傳統甜食鳳梨酥，則成了近年揚名海外的台灣伴手禮之一。

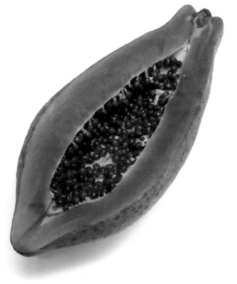

木瓜

　　果皮濃綠的木瓜是台灣最普及的水果之一，現今市售的木瓜大都是鳳山熱帶園藝試驗分所於一九七一年以「泰國種」和夏威夷「日陞種」雜交育成的新品種，專稱台農二號，為台灣目前最主要的經濟栽培水果品種，特點是生長力強、全年結果、產量大、皮薄，糖度平均十二度（brix）＊，而黃熟透紅的厚果肉色則予人香軟、清甜、汁液飽滿及營養豐富的色感。

　　除了現切現吃，香甜的木瓜牛奶也是台灣的道地冰飲。而黃熟的木瓜果肉色又是瑞士年輕潮流名表Swatch的水果色款，稱Fresh Papaya，據廣告宣傳說是屬於「大膽fun色」之一。

＊ 參考自台灣農糧處全球資訊網：
www.afa.gov.tw/publish_detail.asp?ShowPage=1&CatID=914

枇杷

　　枇杷古名蘆橘，又稱琵琶果，為常綠小喬木。枇杷原產中國大陸東南部與台灣，因果子形狀似樂器琵琶而得名。

　　枇杷與大部分水果不同，在秋天或初冬開花，春天至初夏間成熟結果，比其他水果都早熟，因此又有「果木中獨備四時之氣者」的美稱。枇杷表面被有絨毛，成熟時散發出芬芳香氣，暖黃色果肉軟而多汁，味清甜。每當枇杷成熟，就是告訴人們炎夏已近在眼前，暑熱即將來臨。

57 深綠

C73 M9 Y94 K39

深綠

為色彩名詞，綠原指植物的顏色，為台灣大自然本色之一，予人清涼、生氣勃勃的色感。深綠色亦指水果的表皮色澤，在台灣的水果中，可選檸檬為代表。

檸檬為芸香科柑桔屬常綠灌木或小喬木，原產於南印度，約在十五世紀初由阿拉伯人經中東傳至歐洲。英文lemon一字大約在一四二〇至一四二一年間才出現，係來自義大利文的limone，而limone又音譯自波斯文limun，中文則諧音檸檬。

檸檬有分綠皮與黃皮兩種，世界各地生產的檸檬以黃皮為多數，而台灣種植的檸檬卻以綠皮為主，原因是柑桔屬水果在成熟的過程中，果皮中的葉綠素

會逐漸分解而轉為明亮的黃色，但台灣檸檬產區主要在中南部的屏東及台中，在檸檬成熟期間天氣還炎熱，以致葉綠素無法正常分解，檸檬果皮因而在成熟後仍保持綠色或黃綠色，因而台灣消費習慣多以綠皮檸檬為主。

檸檬的果皮色很容易讓人聯想到豐富的維他命C及強酸性。檸檬是東、西方料理中最常用的調味料之一，味道極酸的檸檬汁有去除魚腥味的作用，也是製造夏日飲料和調配雞尾酒等飲品的重要水果食材。此外，用切片式檸檬泡製的英式檸檬紅茶，無論是冰鎮或熱飲，都是一年四季皆宜的飲料。

58 番茄紅

C0 M88 Y90 K0

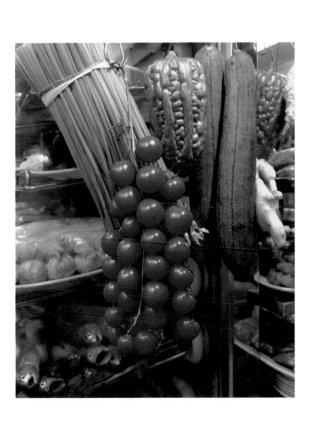

番茄紅是指番茄的皮肉色，為外來的蔬果顏色，英文是tomato red。色感包括成熟、健康、甜酸味，亦為可引發食慾、為盤中佳餚帶來陽光與愉快氛圍的色澤。

番茄原產於中南美洲，十六世紀西班牙人發現新大陸後引進歐洲，有很長一段時間，番茄只被白人當作觀賞植物。十六世紀時的英國，外皮鮮美紅艷的番茄曾經是送給情人示愛的植物，故又有「愛情蘋果」的浪漫美名。到十八世紀中葉，歐洲人才開始大量種植及食用番茄。而在義大利，番茄又有「金蘋果」的別名，因這種既是蔬菜又是水果的農作物，是義大利美饌中純天然的百搭蔬果，之後，新鮮番茄醬泥又成了經典義大利麵中的靈魂食材。近年來，國

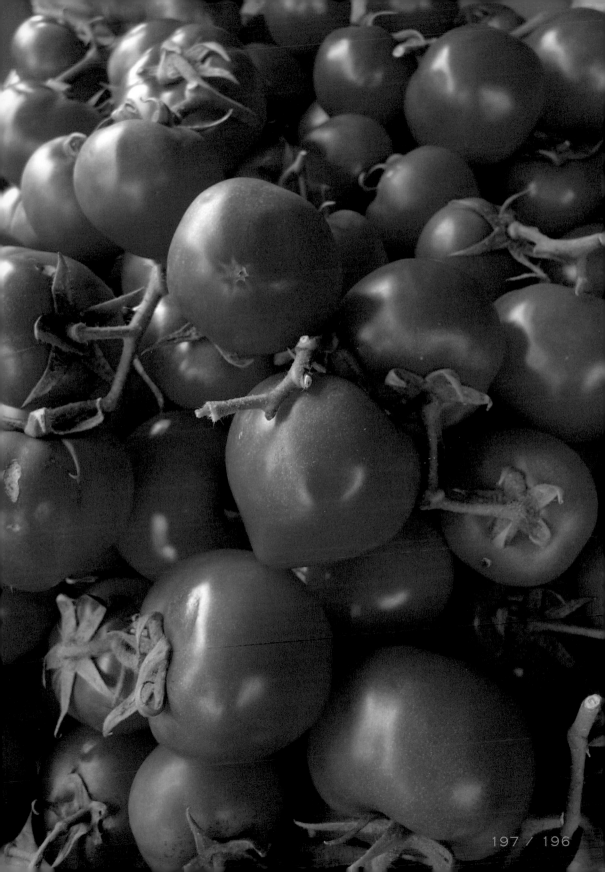

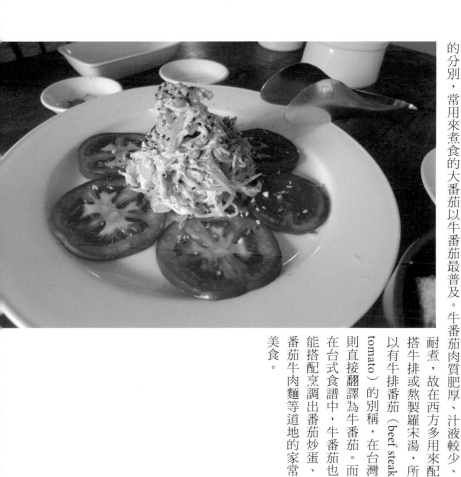

外的農業專家曾做過一個實驗，就是用透光的大紅色長條形紗網豎立在栽種期間的番茄田梗旁，據說番茄因與紅紗網爭艷，結果會生長得更加艷麗紅潤。

番茄最早是在荷據時期引進台灣的，當時只作為觀賞用，到了日治時期才由日本人引進作為食用植物栽種。現在台灣的主要產地在嘉義、台南、彰化、雲林、南投、高雄、屏東、宜蘭、花蓮、台東等縣市。而番茄又有大、小品種的分別，常用來煮食的大番茄以牛番茄最普及。牛番茄肉質肥厚、汁液較少、耐煮，故在西方多用來配搭牛排或熬製羅宋湯，所以有牛排番茄（beef steak tomato）的別稱，在台灣則直接翻譯為牛番茄。而在台式食譜中，牛番茄也能搭配烹調出番茄炒蛋、番茄牛肉麵等道地的家常美食。

59 藍綠

C63 M15 Y68 K0

台灣水果大多數是在早年從海外引種入島內栽種培育而成，釋迦亦不例外。台灣釋迦可追溯至四百多年前由荷蘭人自印尼引入試種。因為由「番人」引入，故稱之為「番荔枝」；又因果實外形酷似佛祖釋迦牟尼的捲曲頭髮，故在台灣俗稱「釋迦」或「佛頭果」，而廣東人則稱為「番鬼荔枝」。

釋迦原生於中南美洲及加勒比海，屬番荔枝科多年生小喬木植物。果皮青綠色中微透藍光，色感安寧養眼，成熟後轉為藍綠色，而奶白色的果肉口感綿密、芳香甜膩，讓齒頰留香，故西方稱這種熱帶水果為sweetsop、sugar apple或custard apple。sop指濕軟的食物，custard為軟質如奶油之意。

台灣的釋迦果園多分布於東部及南部，尤其以台東卑南、鹿野及太麻里等地所栽種的釋迦品質最為優良，產量冠全台。釋迦的產期在夏、秋二季，又以秋天為盛收的季節，是本地繼西瓜、芒果等仲夏水果之後陸續上市的美味佳果。

60 石榴紅

C0 M100 Y77 K25

石榴是台灣常見的庭園果樹之一，每年當漂亮的橙色石榴花盛開時，即表示初夏來臨。石榴紅是傳統顏色名詞，色感嬌艷、嫵媚且熱情。

石榴的英文是pomegranate，源自於法文，pome是蘋果，granate指多籽，兩字合拼後意即「多籽的蘋果」。傳統華人認為多籽的石榴屬吉果，取其多子多孫的寓意。

石榴原產於中亞，至今已有四千多年的人工栽種歷史。石榴既可觀賞又可當水果食用，加以石榴子的酸度較檸檬低，適合配搭家禽肉類食物，故在中東各國的料理中，至今仍保存著用石榴子入饌以消除及中和肉類的騷味與油膩

度，或製成果汁及糖漿以作為糕餅、酸乳酪與冰品原材料的飲食傳統。

石榴也是古代染紅裙的顏料之一，唐代中原婦女就流行把石榴花與嫣紅的果皮曬乾後、當染劑把衣裙染成紅色，並暱稱這種紅裙為「石榴裙」，於是石榴裙遂成了古時年輕女子的代稱，石榴紅則象徵豪放與千嬌百媚，成為綺色之一，而「拜倒石榴裙」則是比喻男子追求鍾情的女子。千百年來，古代色名「石榴紅」仍世代沿用，含義亦從未改變過。

石榴富含礦物質及抗氧化成分——紅石榴多酚和花青素，所以石榴紅又成了現代護膚抗老產品的健康代表色。

61 檸檬黃

C0 M5 Y100 K0

檸檬黃

是指黃檸檬的果皮色，為高明度的黃色，色相接近彩色印刷用四種基本色中的黃色油墨，予人陽光、開朗、生津、解熱之色感。

檸檬果實呈卵形，果皮粗厚有光澤，多汁的果肉偏黃綠色，散發出芳香的強酸氣味。因檸檬含豐富的維他命C，可治壞血病，所以是古時遠航海員必備的水果兼調味料。

在礦物中有檸檬黃色礦石，稱黃水晶（citrine）。檸檬黃也是漆油及油畫顏料色名，原料主要以金屬鎘（cadmium）製成，英文專稱cadmium lemon。檸檬黃亦可經由人工合成為染劑，稱檸檬黃色素（tartrazine yellow）或酒石黃，可作為羊毛的染料、化妝品的著色劑及製造藥用有色膠囊。酒石黃即台灣坊間所稱的食用色素黃色四號（美國稱黃色五號），常用於蛋糕、布丁、糖

果、果醬、果凍、蛋黃粉、冰淇淋等西
餅甜食，或用於有色汽水及水果甜酒等
飲料中，以提升製成品的檸檬香味、酸
度或亮艷的彩度。另在台灣油漆標準色
卡中，檸檬黃色的編號為十六號。

又檸檬黃色調亦多應用在塑膠器
皿、雨衣及時尚衣飾商品上，屬時髦色
彩之一。

蓮霧是盛產於夏季的水果之一,果實呈吊鐘形,果肉淡綠色,果皮色原分有鮮紅、白色、淡綠等色澤,在台灣則以色感沉實的深紫紅色新品種蓮霧最受歡迎。

蓮霧屬典型熱帶性漿果,原產於馬來半島,在南洋叫水蓊。台灣蓮霧是十七世紀由荷蘭人引進。據傳,清帝康熙遊台灣時曾稱蓮霧為「香果」,並為蓮霧題過詩:「但有繁鬚開爛漫,曾無輕片見摧殘。海天春色誰拘管,封奏東皇蠟一丸」*,因蓮霧果皮平滑光亮如抹上一層油蠟,故康熙形容為「蠟一丸」。而剛巧英文也稱蓮霧為蠟蘋果(wax apple),或根據果形稱bell apple。

果皮呈深紫紅色的蓮霧在台灣可分為「黑珍珠」、「黑鑽石」及「黑美人」等品種,其中又以屏東為最有名的產地。根據台灣南部種植蓮霧的果農說法,挑選蓮霧要「黑透紅、皮幼幼、肚臍開、粒頭飽」,意思是說蓮霧的外觀果色一定要黑中透深紅、果皮滑溜乾淨、臍底全開、果體飽滿的,才算成熟、多汁也最甜。

* 引用自維基網頁:蓮霧。

63 綠黃

C0 M1 Y98 K15

文旦即柚子，果皮厚重粗糙，皮色綠中偏黃，色澤雖然較不起眼，但卻是民俗節日中秋節的應景顏色。

柚子源自東南亞，英文是pomelo。根據台灣農委會資料介紹，柚子是通稱，文旦柚是柚子的一種特別名稱。文旦柚約在三百年前從福建引進，其中以台南麻豆生長得特別好，汁液特多且更甜美，麻豆文旦因此而出名。此外，麻豆是台灣最早稱呼柚子為「文旦」的地方，之後各地都搶種麻豆文旦柚，文旦遂成為柚子的普及名詞。

文旦的成熟期在白露前後，白露是二十四節氣中的第十五個節氣。每年農曆八月中（陽曆九月七日或八日）太陽到達黃經一百六十五度時，晚上天氣漸漸轉涼，夜間濕氣漸重，樹葉和地面到了清晨時分會凝聚出許多白色露珠，故名白露。又剛巧中秋節在八月中旬，所以文旦遂變成華南地區及台灣的一種賞月應景水果。而在月圓之夜，小孩子大都喜歡把整張剝下的柚子皮戴在頭上嬉戲耍樂，已經成了其他華人地區少見、台灣獨有的應景特色之一。

64 椒紅

C2 M98 Y85 K28

椒紅是指紅椒的油亮皮色，會令人有辛辣、冒汗、唇舌如火燒的聯想。在十之八九的台菜中，都會看到它紅形形的身影，是本地餐桌上最受歡迎和最典型的辛辣調味料色，舉凡道地的椒絲炒蜆、三杯雞、客家小炒，到湯頭香膩濃辣的紅燒牛肉麵等美食，均會散發出並感受到它熱辣辣的味道。

辣椒屬茄科，原產於中南美洲從墨西哥到祕魯的熱帶地區。十五世紀末，哥倫布把辣椒從美洲帶回歐洲，並由此傳播到世界各地。至今全球普遍栽培的辣椒，品種繁多，色澤分有紅、黃、綠、紫等色，其中又以紅色最常見。在歐美各國料理中，會因應各種口味層次變化而選配不同類型或辣度的辣椒。而在台灣，常用的辛辣品種則多為朝天椒和細長椒，主要用於調味，以提升色、香、味，或當佐料以增強食慾用。台灣辣椒的產區分布在苗栗、台中及嘉義等地，而台灣第一家專門蒐集種植世界超辣級辣椒農場則設在新北市的淡水。

此外椒類又分為甜椒與辣椒兩大類，粵人暱稱甜椒為「燈籠椒」，因長相似燈籠之故。另嗜辣的老饕們會不斷追尋極端辛辣的滋味與痛快感。而辣椒的辛辣度是由史高維爾辣度單位（SHU，Scoville Heat Unit）來衡量。例如甜椒的辣度大約在六百至八百 SHU；世界有名的辣椒調味汁塔巴斯科辣椒醬（Tabasco），其經典紅色品種在二千五～五千 SHU範圍內，但登錄於二

○一一年金氏世界紀錄內的，則是由一家澳大利亞辣椒公司所培植出的新品種辣椒「千里達毒蠍布奇T」（Trinidad Scorpion Butch T Chili），辣度達到了一百四十六萬三千七百 SHU，是全球至今最辣的紅椒，據試吃過的老饕形容它的火辣程度是「像被雷轟到、很想死」，極具玩命的感覺！

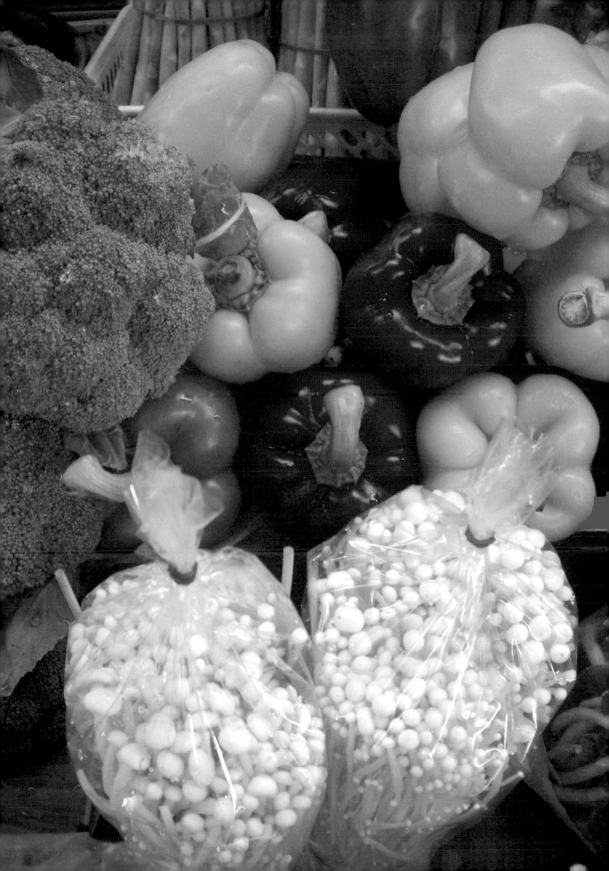

65 山葵色

C43 M0 Y100 K0

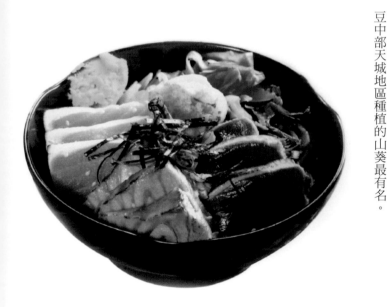

在各式佐料中，山葵應是唯一呈現特別色澤——淺黃綠色的桌上調味食材。山葵原為日文，即wasabi，色澤淺綠偏黃，是日本料理中不可或缺的去腥佐料。英文是Japenese horeseredish，意即日本辣根。

原產於台灣及日本的山葵為綠色植物，因葉子長相似葵樹而得名。山葵對生長環境要求特別高，必須要在乾淨的水流及日夜溫差大的地方始能存活，故主要生長在高山水質流動清澈的溪澗旁或池水畔。在台灣以嘉義縣阿里山鄉出產的山葵為最大宗、品質也最佳，而能行銷到東瀛及世界各地。在日本則以伊豆中部天城地區種植的山葵最有名。

*引用自中華百科：芥末。

wasabi與芥末雖然同屬味道辛辣與挑逗舌尖尖味蕾的佐料，但卻來自兩種完全不同的植物。wasabi是指把山葵根部磨成散發出濃烈氣味、帶有黏性的醬泥。因山葵具有消除腥味與殺菌的功能，所以是日本壽司與生魚片的最佳搭檔，也是台灣最熟悉的香辛醬料之一。而芥末則是芥菜類蔬菜的籽研磨製成，醬色為青黃色。在中國，遠從周代開始已有宮廷食用芥末的紀錄*。另如「芥末涼麵」、「芥末拌雞肉絲」、「去骨芥末鴨掌」及「芥末白菜」等美食，則是北方中華料理的傳統嗆鼻辣喉菜式。又芥末醬在北美洲是平民食品熱狗的良伴，在歐洲則以法國中部古城第戎（Dijon）出產的芥末醬最有名。

66 紅赤

C0 M90 Y100 K28

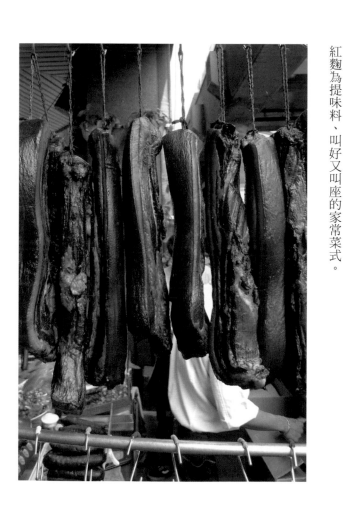

紅麴為天然食品香料添加物及著色劑，因紅麴含紅麴色素而呈紅色，又顏色會隨著發酵的時間增長而漸變成紅赤至棕紅色，為台灣餐桌上最普及和可增進食慾的食色之一。棕紅色的英文是henna。

紅麴又有赤麴、丹麴、福麴等別名，是利用紅麴菌混入蒸熟的糯米或大米內，經過長時間培植形成的一種紅色發酵產品，即紅麴米或紅糟。紅麴在中華飲食文化中淵源久遠，早在北宋初期的文獻上業已提及前朝唐人烹製「紅麴竹筍」、「紅麴煮肉」及以紅麴釀酒的紀錄。另用紅麴醃製的棕紅色豆腐乳，粵人稱之為南乳。而「南乳燜五花肉」及「南乳煮豬腳」更是廣東食譜中少數以紅麴為提味料、叫好又叫座的家常菜式。

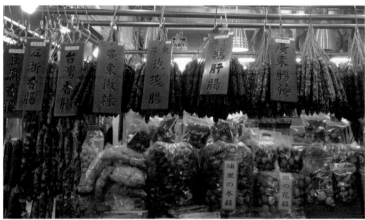

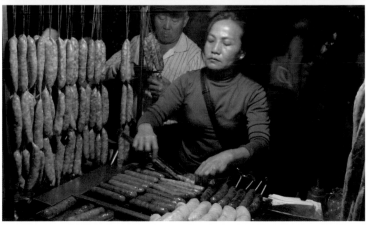

在中華料理中常用紅麴入饌的應以閩菜系——特別是福州菜最為普遍，其中最有名的如紅麴黃魚、紅糟鵝、糟炒響螺片及醉糟雞等福州菜，已成為台灣民間佳餚。此外，紅麴又用作醃菜、香腸、臘肉、烤鴨等食品加工的紅色染料，既可增加特殊風味又可加強賣相。另現代醫學研究報告已證實，紅麴有活血化淤、促進脂質代謝等作用，於是傳統紅麴的紅赤色又成為當下代表滋養保健的食色。

67 醬油色

C19 M68 Y97 K77

中華傳統調味醬油一般以黃豆或小麥為原料，經過製麴和發酵過程釀就，成品一般多呈黑棕色。而台灣的醬油中以含高營養價值、素有「豆中之王」之稱的黑豆為主要原材料，特別是以手工釀造成醬色烏黑、氣味香純的黑豆醬油，則是屬於本地傳統佐料中的名產，又是精緻蘸醬的代名詞。

用黑豆釀造醬油的方法，傳說是鄭成功東渡時帶進台灣的。今位於島內中部濁水溪流域的雲林縣西螺鎮，因沿線河水清澈少汙染，而且當地雨量少、日照足，氣溫與濕度適中，所以造就出不少傳承古法、純以手工釀製黑豆醬油的百年老店。又因黑豆經過蒸煮及混合麴菌後，還須封蓋存置於室外的甕缸中，至少經過一百二十天、甚至半年時間日曬夜露發酵釀就，因此黑豆醬油又稱為「蔭油」。而熟成後的油膏色澤烏黑油亮，即代表質優、風味獨特及上品醬油的好顏色。

68 薑黃

C5 M25 Y75 K0

薑黃 為多年生草本薑科植物，根莖發達，叢生。從其根部萃取出的黃色色素稱薑黃素，顏色黃中帶紅，屬暖黃色調。

薑黃係常用中藥，又是傳統直接性染料的一種。又因薑黃是屬於含辛香味的安全性植物，故自古亦用於食用性染料。其中最具代表性和最受歡迎的是源自印度的咖哩料理。

這種辛辣美食在印度當地叫葛拉姆馬薩拉（garam masala，garam是辣的意思，masala是指帶汁液的調料），即是指一種混合了大蒜、薑、洋蔥、薑黃、辣椒、小茴香等十數種辛香料及酸乳酪調配而成的綜合性香辣調料，一般和以

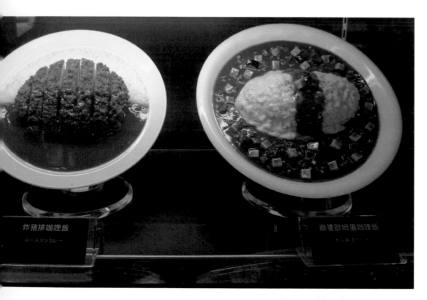

炸豬排咖哩飯
ロースカツカレー

麻婆豆腐蛋咖哩飯

肉類或海鮮、經烹調後拌飯一起食用。又因調料中含薑黃，故菜餚多呈深淺不一的黃褐色。而中文「咖哩」一詞是英文curry的音譯，泛指這種味道濃郁辛辣的印度醬料或菜餚。

咖哩最早是由葡萄牙人從印度經海路往東引進到亞洲各地，最後分別融入各國的飲食文化中，而各自創造出風味殊異的咖哩美饌。例如馬來西亞咖哩會就地取材加入椰奶以增加椰香味；而台灣與日本則喜愛和以水果泥煮成口味略偏甜的咖哩料理；但是，惟獨薑黃的黃棕色始終是這種料理的代表色澤，是引人垂涎三尺的食色。辣黃色的英文是curry yellow。

69 青綠

C63 M0 Y97 K0

葉色綠中帶青的香料植物羅勒（basil），在台灣慣稱九層塔、十里香，因其特殊的濃烈香氣甚合本地人的口味，所以是台灣料理中最普及的提味與去腥配料。

氣味有點像丁香的羅勒原生於西亞及印度，在中醫典籍裡，羅勒可以治療蛇蟲咬傷，在印度則是傳統草藥治療法中的藥用香草。羅勒經陸路傳入歐洲後，據傳在古希臘與羅馬時代，帝王在沐浴泡湯時會加入羅勒，以增添芳香並作為健膚的藥材來使用，故羅勒又稱為「國王的藥草」或「香草之王」，因basil一字源自希臘文，意即「國王」。之後，羅勒又成為地中海沿岸一帶矜貴的異國風味食用香料。

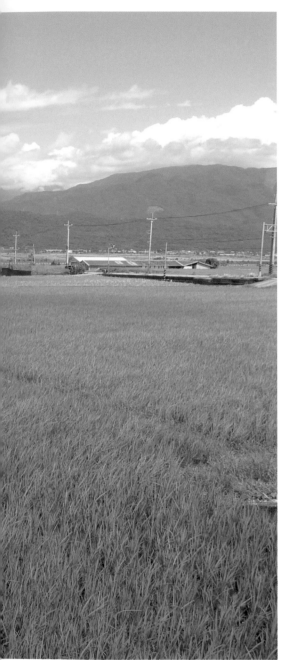

以搗碎的新鮮羅勒葉混合初榨橄欖油、蒜茸及松子所調配成的青醬（pesto），是義大利食譜中地中海式料理的傳統拌麵醬料，既健康又香味撲鼻。以青醬做的沙拉及義大利麵在台灣也受到一般民眾的歡迎。此外，羅勒在泰國料理中是眾多提味香料之一。而在九層塔煎蛋、九層塔炒蛤蜊，以及為三杯雞加添香氣，或用油炸九層塔葉做拌料的鹽酥透抽等台灣坊間菜式中，羅勒也都占了一席重要地位。

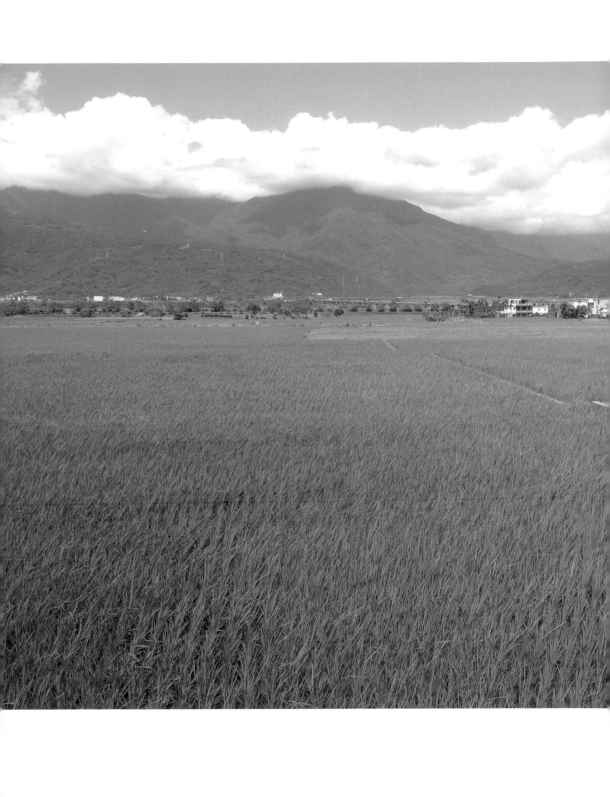

C68 M92 Y40 K27

在紫色的蔬果中以茄子最有名，而茄子色是指茄子光滑油亮的紫黑皮色，屬外來的色澤，也是固有的色彩名詞，多用來形容布料、瓷器釉色及時尚飾物配件的顏色。

茄子原生於印度，約在四至五世紀時經西域傳入中原，又約在清代末期傳至日本及台灣。茄子雖然是一種富含維他命的健康蔬果，但卻淡而無味，所以茄子若要烹調出好滋味，還須看師傅的廚藝與配料。而在台灣，則以魚香茄子或用麻油醬醋提味的涼拌茄子等小菜，最受歡迎也最普及，幾乎是一般外省菜館及牛肉麵店奉客必備的菜式。

茄子皮色有紫黑、綠及淡黃白色等品種，果型則有橢圓、圓形及長條狀，台灣栽種的茄子以後者為大宗。茄子約在十五世紀以後才從中東傳至西方，因當初傳入歐洲的是狀似雞蛋或鵝蛋的白皮茄子，因此英文稱這種來自東方的蔬果為egg plant，意即「蛋株」，並沿用至今。法文的茄子是aubergine，字源或來自於阿拉伯文的al-baðinjān。

71 棕色

C0 M65 Y100 K50

棕色

又稱褐色，為傳統顏色名詞，原屬自然色彩，為地球上最古老的顏色之一。其色感簡樸、老實且自然。棕色在調色盤上是紅、黃、黑三色混合後所產生的一系列低明度、低彩度、色相如泥漿的色澤。

棕字從木旁，原指樹木幹枝的天然色澤。東方傳統建築與家具及器物多以木料為主，於是棕色成了千百年來日常生活常見的實用色彩之一。之後棕色又借用來形容陶器、醬油、泥土等物的低沉色調。而褐字在古代原本是形容褐兔的毛色，後泛指所有長有褐色毛髮的動物皮毛成色。*

*見作者另書：《中國顏色》頁190-193，
聯經出版公司，2011年出版。

台灣多山林，木材資源豐富，因此東方傳統建築及日式民房、門窗桌椅、民生用具及原住民謀生用的工具與器皿等，亦多以木料製造，棕色遂成了歷來常見的應用色調。而雌性藍腹鷴、雲豹與石虎等的褐色羽毛及皮色，則屬於台灣飛禽走獸的原生色彩，也豐富了台灣本土的原始色調。

72 灰石色

C2 M0 Y0 K55

灰石色

（slate gray）又稱石板色或暗灰青色，通常是指花崗岩及頁岩的呈色，即灰中含青的色澤，屬冷灰色調。slate即石板之意。

花崗岩是地下深處的岩漿經過長年冷卻凝固後形成，屬酸性火成岩，因表面滿布各式不規則灰黑色麻點，故花崗岩又俗稱麻石。花崗岩的英文granite，來自拉丁文的Granum，意即細碎粒子之意。

因花崗岩堅硬結實耐用，因此自古即作為鋪設道路、雕刻石材及建築的材料。台灣民間廟宇中的支柱、地階、寺門外的石獅子、佛像等，也大都是以花崗岩打造。此外，舊日唐山過台灣的渡海大帆船習慣用厚重的花崗石板堆壓艙底以穩定船身。現在鋪蓋在台北萬華古剎龍山寺前庭的灰青色石地板，有部分即是挪用自昔日廢置的商船壓艙石。

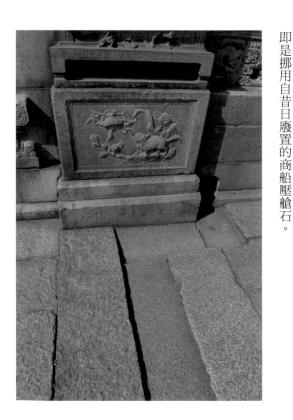

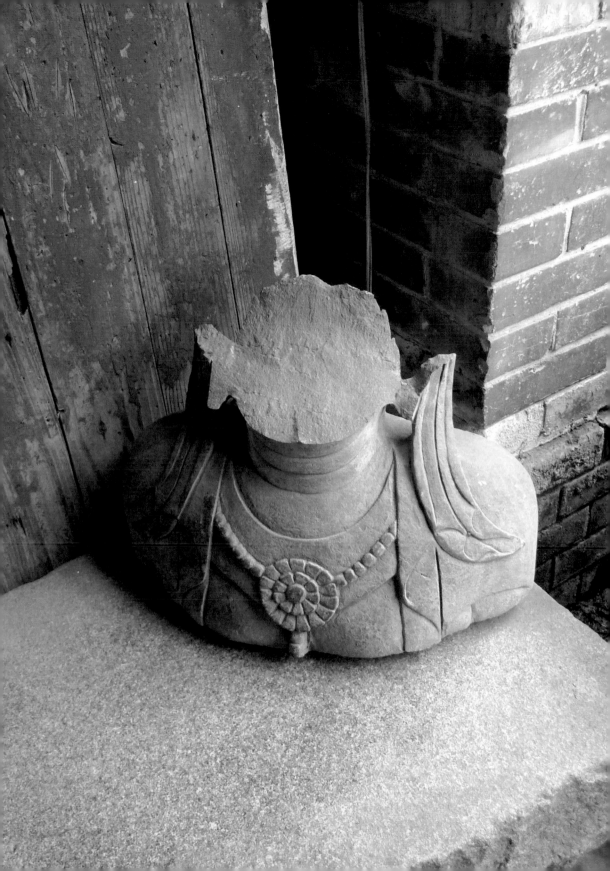

台灣花崗岩產地主要在離島的金門縣，因而金門老房子的特色就是多以花崗岩建成。另台灣礦物局又將花崗岩分為灰白色、黑色、棕色、綠色、淺紅色及深紅色六類，以表示不同的色澤與系列。

另頁岩（shale）屬沉積岩，主要由黏土顆粒組成，因容易剝落成頁片狀，故名。頁岩在台灣分布極廣，是最常見到的岩石之一，灰青色的頁岩以北寮、十六分及錦水等地區最普遍。另世居高雄茂林一帶的魯凱族原住民則以石板屋建築見稱，建材即多取用自鄰近山谷河床上的頁岩石板，而暗灰色的石板屋遂成了魯凱族建築文化的特色。

73 烏黑

C17 M2 Y0 K69

烏字本義為烏名，即烏鴉，後經常代表黑色，例如：烏漆墨黑。而烏煙瘴氣原指熱帶山林中的濕熱空氣與瘴癘，後又比喻為空氣汙濁、社會風氣不正或秩序混亂。

烏亦指帶有一點兒青光的天然黑色，在漢人的色彩觀中，又習慣稱天快下雨前的黑灰色雨雲為烏雲，並以「烏雲壓頂」來形容風雨欲來的先兆。雨雲屬形成於二一〇〇公尺以下的低雲類，主要由水氣組成，因為水氣的反光率偏低，所以雲層看起來呈淡黑色。當烏雲變得愈來愈黑，看起來像是會帶來傾盆大雨時，則可用「烏天黑地」來描述天象的變化。但看在對色彩十分敏感的北宋大文豪蘇軾的眼裡，他就不落俗套地用黑白兩色來描繪這種自然天候景象：「黑雲翻墨未遮山，白雨跳珠亂入船。」（〈六月二十七日望湖樓醉書〉其一）

台灣夏天午後的天空，通常會凝聚大量水氣以致烏雲密布，即表示豪雨將至，故而在台灣氣象諺語中又有「烏頭風，白頭雨」的說法，頭是指雲端，即是說若只有雲端烏黑色，則只會颳起狂風；當雲端由黑轉白後，才會下起滂沱大雨來。

花蓮鯉魚潭

74 銀白

C5 M3 Y0 K0

在海洋生物中，環繞著珊瑚礁生活的游魚大都色澤七彩鮮明，多數被歸納為觀賞魚種，而身體生長成其他顏色的魚類則多為食用魚。其中又有身披銀白色如白帶魚、虱目魚、鯧魚等，是台灣魚鮮中最普及的食用色澤。

白帶魚因魚鱗呈銀白色及魚身扁平呈帶狀而得名。白帶魚因懼光，故白天沉潛至深海中，夜間才上游至淺水上層，漁民即利用其習性，在晚上到清晨間捕撈。又因白帶魚屬大產量的魚種，所以在台灣是價格較便宜的漁獲。

另一種魚身銀白色、在台灣更親民的是虱目魚。虱目魚又有安平魚、國姓魚、遮目魚、麻虱目等俗稱，英文則是milk fish（牛奶魚）。有學者專家認為，虱目魚的名稱來源可能音譯自台灣原住民平埔族群中的一族——西拉雅的語言，因《台灣通史》中記載：「台南沿海事以蓄魚為業，其魚為麻薩末，番語也。」虱目魚主要飼養於彰化至台南一帶的蛤仔池塘，而香煎虱目魚、虱目魚湯及虱目魚丸，則足以代表台灣道地且平民化的魚食。另身體扁平、胸腹部露銀白色的銀鯧魚，則因肉質細嫩味美且產量少，在台灣舊日是屬於名貴食用魚之一。每年自冬季開始到翌年的春天是鯧魚的盛產期及捕撈期，加上適逢農曆過年，因此台灣家庭多養成新年吃鯧魚的飲食習慣。

台灣還有一種因數量稀少被列為保育級、通體泛銀白色光澤的山溪魚：鯝魚。鯝魚又叫苦花魚，主要生長在阿里山高海拔區的清冽溪流中，政府近年來在阿里山區的河川上游規劃了多個鯝魚保護區，至今又以嘉義阿里山鄉、鄒族聚居的山美村達娜伊谷溪鯝魚生態保育區的魚數量最多。達娜伊谷地名源自鄒族，為忘憂的山谷之意，另達娜伊谷溪又素有「鯝魚的故鄉」之稱，原為鄒族主要的獵漁川溪。身長平均約十五至二十五公分的鯝魚一向被鄒族視為上等佳餚，昔日只奉予長老食用，故又稱為長老魚。今該區鯝魚復育成功，每年十月固定舉辦的「寶島鯝魚節」，已成為當地鄒族的年度盛事。

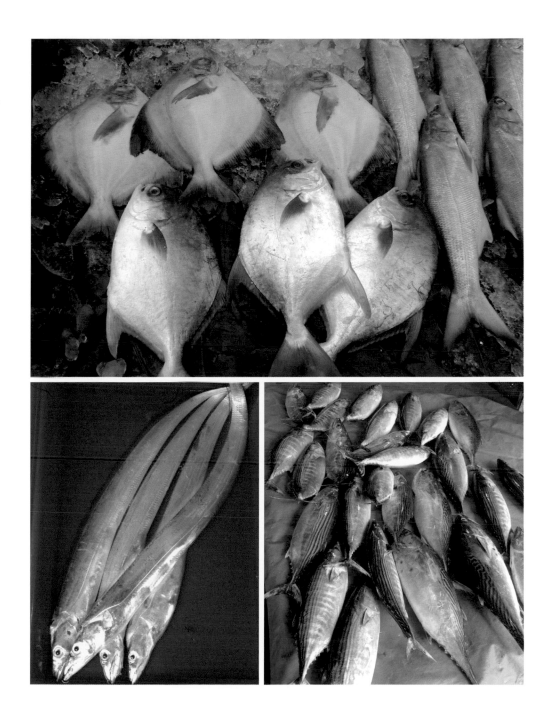

第三章

城市一色遇

台灣是一個富包容性與文化多元性的國度，在文化調色盤上除了本土的民俗風情色調外，同時也接受並融合了異國文化的色彩。世界各國不同的色彩文化在島內都能和諧並存，互顯特色；而時尚色彩互相混搭或調合的結果，則彩繪出一幅既現代又傳統，既東方也西化，既古老亦時髦的多元化色調──一種只屬於台灣的獨特色譜，我們可稱之為：台灣的顏色或文化的彩妝。

75 塑膠紅

C0 M96 Y90 K2

塑是代替金屬器皿、高級瓷器的最普通用料，人們的日常生活已離不開塑料是二十世紀最夯的日用產品材料，可大量生產、價格低廉的塑膠製品膠。

　塑膠的基本定義是指一種經由人工製造的工業用合成樹脂，經過加熱可塑造成型，其中賽璐珞（celluloid nitrate）是歷史最悠久的一種塑膠原材料，早期多用來製造攝影用的底片、桌球及人偶等。台灣的第一間賽璐珞工廠是於一九三〇年開設在南投的萬里公司，以翻模生產人偶頭為主。賽璐珞至今仍在使用，例如設計時尚高級的眼鏡框等。

又塑膠若分別加入紅、藍、黃、白、黑等色料（色母粒）及適當的穩定劑和阻燃劑等添加劑，便會熱塑出各種不同顏色的家庭日用器皿或摩登商品。在台灣的家居生活中，鮮紅的塑膠椅與水桶臉盆等是最普及和平民化的家具器皿顏色。又因傳統上紅色代表慶典及節日，故舉凡在路邊設置的流水席或辦桌宴會中，座椅色調便清一色是討喜的塑膠紅。另在各城市常會舉行的大型公眾集會上，也大都以紅色塑膠椅先擺開陣勢，以達到熱場的效應。

76 粉藍

C29 M0 Y0 K0

在西方色彩觀念中，粉藍是蔚藍（azure）色系列中色度（shade）偏淡的藍色，屬粉彩（pastel）色，英文暱稱為baby blue。在調色盤上，可用高比例的白色混少量的藍色顏料調成柔和的粉藍。

約自一九四〇年代開始，色感輕巧精緻的粉藍與粉紅便分別代表初生的男嬰與女嬰，至於其來源則有多個版本說法，至今仍未有定論。在中古時代，藍色在歐洲曾是女性的代表色，是屬於信仰的色彩。因為在天主教中，藍色象徵聖潔與堅貞，是代表聖母瑪利亞的顏色；而紅色則色感強烈激進，是表現男子氣概的色澤。

藍與紅分別代表女性與男性的意涵大約到了十九世紀末才顛倒過來，其中一種說法是在二十世紀初或之前，法國的孤兒院為易於管理，於是規定住宿院中的男生要圍藍色領巾，女生則用紅色領巾，以資區別，之後才演繹成代表性

別的顏色，而嬌嫩的粉色則逐漸演變成屬於嬰兒與孩童的色調。這項西式色彩應用於性別的慣例至今已傳遍世界各地，成為包括台灣在內，大多數國家約定俗成的共識。

另baby blue 也是西醫中的醫學名詞，是指初生嬰兒的一種天生病徵，但baby blue movie則是英語世界中對情色電影的別稱。

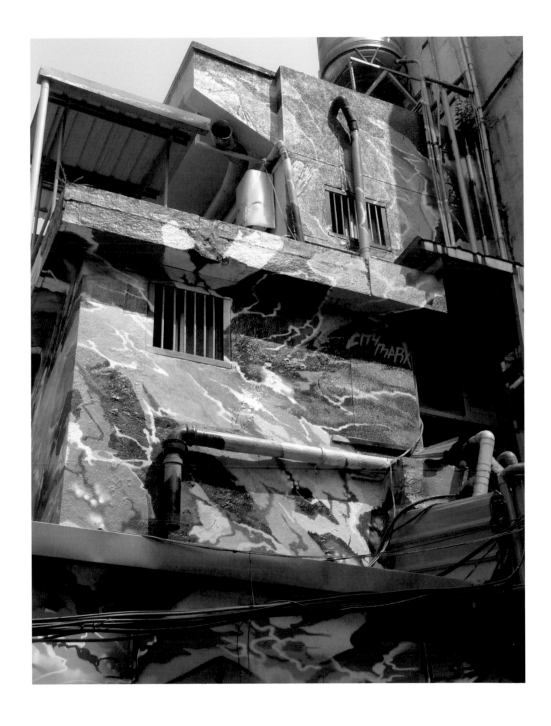

77 粉紅

C0 M55 Y10 K0

漢語「粉紅」是現代顏色名詞，古時稱桃色。粉紅在顏料及印刷色上是指紅、白兩色調和後的色相，屬高彩度及低飽和度的紅色。粉紅在光譜上是介乎紅色與洋紅之後的光色。而英文稱粉紅色為pink，原指石竹花類植物（pinks），自十七世紀後，pink才正式成為顏色名詞。

桃色在東方傳統色彩觀屬綺色之一，而粉紅在西方社會及色彩文化中則包含了多重意義，例如粉紅色的玫瑰花比色調更濃烈的紅玫瑰顯得柔和優雅，傳統上代表浪漫與永恆的愛，因而多用在婚禮上。另屬於石竹花類中的粉紅康乃馨，自二十世紀初起則成為代表慈母的花卉，台灣亦接受了每年五月的第二個星期日為母親節的這項西方習俗。

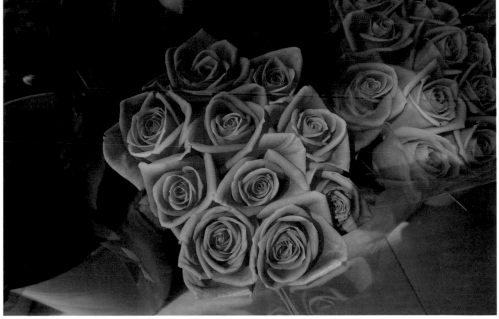

起源於一九七〇年代的粉紅三角形圖案是西方代表同性戀群體的標準色；粉紅色絲帶是現代預防乳癌的提示色；粉領階級則是指職業婦女等。在現代藝術創作上最有名的一件粉紅色作品，是由西方當代藝術家克里斯托和珍妮克勞德（Christo and Jeanne-Claude）所共同創作的。他們夫婦倆在一九八三年用了六十萬平方公尺粉紅色可浮動的聚丙烯織物布料，並動用了四百三十名工人，把美國邁阿密比斯坎灣（Biscayne Bay）中的數個小島嶼分別環繞起來，成為至今最大型的海上粉紅裝置藝術。

而在台灣民俗色彩上，亮麗誘人的粉紅色亦用於廟會陣頭中八家將的裝束扮相上，以及歌仔戲的戲服選用色之一。色感嬌柔活潑的粉紅是永不落伍的流行色，時髦設計的粉紅系列商品，為台灣都會女郎妝點出青春活潑的魅力。

78 克萊因藍

C98 M84 Y0 K0

一九六〇 blue）年在法國註冊取得顏色專利權的克萊因藍（Kelvin blue），是一種暗泛紫光、色感神祕迷人的濃藍油畫顏料色，是由法國畫家伊夫‧克萊因（Yves Klein，一九二八～一九六二）混合得出而命名。而克萊因藍也是現代顏色史上最富傳奇性的一種藍色。

活躍於法國南部地中海岸城市尼斯藝壇的伊夫‧克萊因，是一九六〇年代初尼斯運動（Nice Movements）的發起人之一，並促使了「尼斯派」的誕生。該藝術團體所推動的如概念藝術（Conceptual Art）、極簡主義（Minimal Art）等前衛創作主張，對現代藝術發展起了決定性的影響。而克萊因則只用單色入畫及塗繪雕塑，以藍色創作最為人熟知，其中以一九六〇年三月九日，克萊因在巴黎國際當代藝術畫廊（Galerie Internationale d'Art Contemporain）舉行的「藍色時期人體測量」（Anthropometries de l'Epoque Bleu）的個展最為

殊異。在開幕晚會上，他讓裸體模特兒身上塗抹他所混合得出的藍色顏料後，躺在大幅空白畫布上拖拉擠壓，直達到他所預期的效果才喊停。而現場還有樂隊演奏他所作曲的《單色調交響曲》（Monotone Symphony）以襯托氣氛。克萊因的即席創作方式開創了表演與行動藝術相結合的先河。*

伊夫‧克萊因認為他最愛的藍色是代表廣闊的空間，就像尼斯的湛藍天空，既深邃寬廣又炫

* 有關克萊因藍資料，可參考：
 1. http://en.wikipedia.org/wiki/International_Klein_Blue
 2. facweb.cs.depaul.edu/sgrais/international_klein_blue.htm

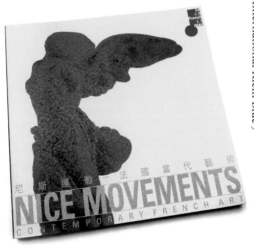

藍色勝利女神像 (S9) 1962
尼斯現代美術博物館收藏

目。克萊因曾經這樣說過：「那天，當我躺在尼斯的沙灘時，我開始憎恨那些在我美麗無雲的藍天裡到處亂飛的鳥兒，因為牠們試圖在我最大最美的作品上製造一個個黑洞⋯⋯」

克萊因的藍色不單聞名於現代藝術圈，而且還跨界成為其他專業領域的寵兒，像法國汽車大企業標緻（Peugeot）曾生產限量版克萊因藍色車身的汽車，而澳洲也有一隊搖滾樂團就取名為Yves Klein Blue。克萊因藍又分別在二〇〇七年及二〇一二年先後被國際知名服飾品牌選定為當年的主打色調，成為那兩年最耀眼及流行的高級服色，並影響台灣時尚圈，成為本地女藝人與名媛追捧穿著的服色。

在大半個世紀前才出現的克萊因藍，是全球至今唯一能在純藝術與商用同時共享盛名的顏色，因而克萊因藍又被稱為國際克萊因藍：ＩＫＢ（International Klein Blue）。

* 《A Dictionary of Color》, by Maerz and Paul,
McGraw-Hill, 1930年。

鮮紅

為現代色名，古稱猩紅或嫣紅，猩紅傳說是指猩猩的鮮血顏色。嫣是鮮艷之意，又比喻為艷麗，嫣紅即鮮艷的紅色。鮮紅為高飽和度的紅色，彩度與礦物顏料銀朱接近，色澤比玫瑰紅更美艷亮麗。

鮮紅色英文可稱ruddy或florid，兩字都指紅潤、華麗或花開吐艷之意。ruddy約在一〇〇〇年時已有是顏色名詞*，而florid一字約在一六三五～四五年間出現，是源自拉丁文的floridus。鮮紅自古即包括灼熱、火焰、想入非非、浮華、生色與野性等色感意涵。另ruddy又是西方女性愛選用的名字，寓意美艷與燦爛。

鮮紅在台灣屬於民俗色彩，常見於漢族傳統建築、節慶，以及原住民的美麗服色中。在阿美族的傳統文化裡，鮮紅代表著太陽。而西方在一九五〇年

代曾經對鮮紅色特別狂熱，從教人想一親芳澤的烈焰紅唇、矯艷欲滴的服飾一直紅到好萊塢的大螢幕上，鮮紅徹底解放及傳達了飽和色度的誘人訊息，讓一般女性就算不是風華絕代，也能展現出如走紅地毯的電影大明星般的魅力與自信。

冶艷的鮮紅色調無論是在台灣或在西方，始終都跟隨著年代及潮流延續而不過時，至今仍屬於銷魂與撩人的誘惑色澤之一。

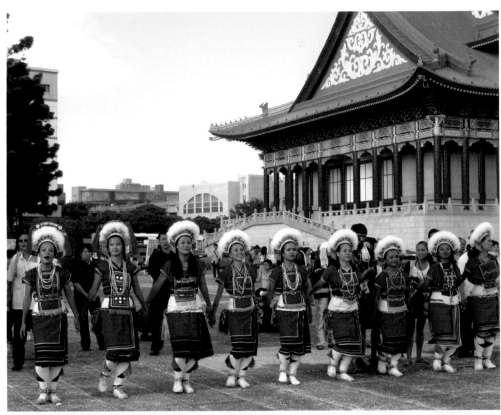

C10 M100 Y94 K20

漆樹原產於中國大陸，從樹上割取出來的乳白色漆液是世界上最早的有機塗料。中國古代的木胎漆器工藝，早在新石器時代就已出現。天然漆（lacquer）在大陸稱「大漆」，在台灣則叫「乾漆」。漆器外表的不同色澤，主要用石綠、石青、石黃等礦質顏料經配製後調漆發色而成，至於傳統的漆紅色則是以朱砂入漆製就。因紅色在台灣傳統色彩意涵中代表吉利與喜慶，所以漆紅是自古流行至今的漆器主要選色之一。而經過拋光出亮的朱砂紅漆面，色感效果有如高溫燒成的陶瓷釉色，圓潤艷麗且高貴。

早期台灣民生用的漆器多半來自福建。日據時代，日本人在台灣中部大量開發林業及廣植漆樹，並在台中豐原設立製漆廠及漆器工藝學校。因為製作漆器需要大量勞工，且製品價錢昂貴，所以在舊日台灣，漆器是代表大戶人家才有能力購買的家居奢侈品。

台灣的漆器工業延續到今天已改走高級時尚、設計新穎、迎合世界潮流的新路線，但漆紅依舊是最討喜的精緻手工藝產品的色澤。

82 螢光橘　　81 螢光綠

R127 G255 B0　　　R235 G77 B9

螢光 的定義簡單來說是：當一件物體因吸收了紫外線的能量或受到化學作用反應的激發後，它能放射出沒有熱量的光，即為「螢光」（fluorescent light），亦稱冷光。以化學合成顏料製造的螢光燈具及織物用的螢光色染料在一九三〇年代面世，而螢光橘（fluorescent orange）及螢光綠（fluorescent green）是指人造日光式螢光色料中最常出現的刺眼化學顏色。

色彩輝耀的螢光色是上世紀七〇年代象徵狂熱夜生活與嬉皮世代的迷幻色彩，從迪斯可等娛樂場所中令人眩暈的螢光燈色，到平面設計及廣告用的螢光印刷油墨色，設計師利用對比反差強烈的色光原理，營造出亮晃與跳躍的視覺效應，以加強吸引力與特殊色彩效應。

螢光色又多用於現代生活產品，例如螢光棒就是台灣流行演唱會中歌迷用來助興與炒熱現場氣氛的必備道具。另不分中外，含螢光色的絢麗衣裝飾件常出現於本地的嘉年華會及節日大遊行的場合中，可強化奪目與熱鬧歡騰的效應。此外，用螢光布料製造的衣物又被稱為高能見度的服裝，則多規定用於帶有高度危險性的職業，像螢光橘就是台灣海巡執法員警與山難救援隊員標準的制服用色等等。

83 淺黃綠

C25 M0 Y88 K0

淺黃綠 是螢光及 LED 中常見的化學顏色，英文是chartreuse，借用一種酒類的酒液呈淺黃綠色澤，英文自十九世紀末又直接把 chartreuse 當顏色名詞使用，又名 chartreuse yellow 或 chartreuse green＊。

淺黃綠色為現代螢光色調之一，色感鮮嫩搶眼，多用在塑膠飾件及衣物色染，以及融入北美洲原住民的傳統絢麗服飾上。自一九七三年開始，含螢光的淺黃綠色又是美國、澳洲及紐西蘭某些地區的消防車用色，特別是用在路燈不明的鄉間及較偏僻的區域。因為有研究報告指出，螢光淺黃綠色在夜間的能見度比紅色高，所以塗上該種螢光色的消防車在暗夜中馳援救災時會較安全。又這種刺眼的螢光色亦為近年台灣及外國交通警察在下雨天或陰暗天色下制服外套的選定顏色，作用是提高員警在指揮交通時的能見度以保安全。

另淺黃綠色也是潮流螢光色澤之一，近年來多應用在時尚服飾、運動衣物及球鞋上，是本地的時尚派對、街頭或運動場上常見、散發出時髦能量與青春動感的光鮮色彩。

自一種一七六四年問世的法國甜酒的名字⋯chartreuse。因該

＊ Chartreuse (web) (Chartreuse Green) (#7FFF00)。
＊ Chartreuse (traditional) (Chartreuse Yellow) (#DFFF00)。
＊ Website : Chartreuse (color)。

84 靛藍

C100 M90 Y0 K40

靛藍是既古老又時尚的顏色，靛藍色澤來自植物藍草中的藍色素，而藍草是遍及全球的經濟作物，也是人類最早用來漬染棉布的天然植物染料之一，至今已有四千多年的使用紀錄。台灣及琉球的傳統靛藍染劑主要來自馬藍（大青）品種，歐陸則以菘藍（woad）為主。靛藍在台灣又有「台灣藍」或「客家藍」的別名，因為靛藍是客家人的傳統服色之一，色感實用、簡樸無華。

在東方，除了漢人以外，印度人也是最早應用藍靛漂染布料的民族。據信，早在古希臘羅馬時期，印度是供應靛藍染劑到歐洲的銷售中心。古希臘文的靛藍為indikon，即是染料的意思，字源來自菘藍的拉丁學名Indigofera tinctoria，最後演變成英文的indigo。而古羅馬人則叫indicum，並把靛藍染料用於繪畫、化妝及醫藥等方面，都是經由阿拉伯商人從東方引進的昂貴顏料。

歐洲自十世紀開始，在現在德國的圖林根（Thüringen）地區及法國的亞爾薩斯（Alsace）到諾曼第（Normandy）一帶，已有人工培植菘藍及製造藍染料的紀錄。在中古時代以前，西方宗教畫中聖母瑪利亞身披的藍色披風即以靛藍色料繪就，因在天主教中藍色象徵聖潔*。

* 見Colour-Making and Using Dyes and Pigments，
by Francois Delamare and Bernard Guineau，Thames & Hudson，2002年。

靛藍色又是美國獨立戰爭（一七七五～一七八三）時期美國反抗軍的軍服色，以對抗身穿猩紅色制服的英國皇家軍隊。而第一件以靛藍色染斜紋丹寧布（即厚質棉布）裁製的褲子，出現在十九世紀中葉，是由美國帆布商人李維・史特勞斯（Levi Struss）為當時在美國西部淘金的礦工所設計的耐磨帆布工人裝，後經改良為平腰直管式長褲（即牛仔褲），受到美國西部牛仔的垂青，於是李維在一八七一年用Levi為品牌名字申請專利及量產發售。但直到二次大戰結束後出生的「嬰兒潮」一代，「牛仔褲」才真正受到注意及歡迎，成為包括台灣在內的世界各地最流行的休閒服飾。不分中外男女，只要穿上低腰、直腿、緊身剪裁的牛仔褲，都能表現出性感的身體曲線與自信心，讓腳步更加輕快有力。而靛藍的服色也代表青春、活力與率性，並兼具時代感。

85 卡其色

C7 M12 Y21 K19

卡其（Khaki）是指一種經由亞麻或棉所織成的布料的專稱，最早應用於駐守在印度的英軍制服上。卡其一詞係音譯自印度語khaki，原文則來自波斯語khak，意味沙漠的土黃色，所以卡其也是一種顏色的代稱。

印度曾經是英國的殖民地，遠在一八四六年，英國陸軍中尉林斯頓（Harry Lumsden）領兵駐防北印度邊界時，為了讓他的士兵能應付沙漠的酷熱、更靈活作戰及起偽裝作用，遂研發出了一種以茶樹葉子提取的黃褐色汁液做染劑所染成的布料，並首先把印籍英兵傳統穿著的白色寬長褲（pajama trousers）改換成這種土黃色的棉布類長褲，之後再成為駐印英軍制服的指定料材。後來在一八九八年美國與西班牙互奪北美洲領土的美、西戰役中，美國陸軍亦開始改用卡其做為軍裝用料，成為軍事用色。*

到了二十世紀初期，卡其軍服逐漸演變成有錢的西方白人到非洲狩獵旅行時的標準行頭裝扮，土黃色的卡其服飾因而與陽剛及蠻荒探險劃上等號。二次世界大戰後，卡其再度廣傳至民間，成為休閒便服與時尚的顏色。隨後，卡其又遠傳到遠東，成為早期台灣與香港一些中學的學生制服。

而在台灣，卡其對某些學校來說，至今仍代表著校譽良好、學生質優的好顏色。

* 見網頁：khaki。

86 亞麻色

C0 M15 Y47 K27

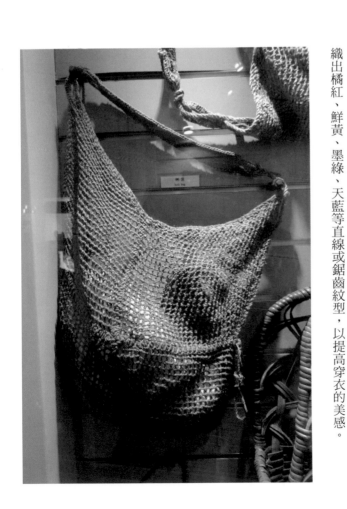

植物亞麻為經濟作物，其莖部韌皮纖維作為世界上最古老的紡織原料，可以追溯到幾千年前的占埃及時期，木乃伊的裹屍布便多是由亞麻纖維編織而成，舊約聖經亦有人工栽種亞麻的記錄。亞麻色為微含灰調的淡棕色，屬棕色系列。

除了人工種植的亞麻之外，台灣野生種的麻類植物還包括篦麻、苧麻、水麻及瓊麻等，都與早期原住民生活有密切關係。原住民利用質地較粗糙的麻類植物皮纖維製作麻布袋及麻繩，而亞麻在各類麻質植物纖維中屬中等重量，纖維韌力與柔軟度極佳，於是泰雅族婦女就利用亞麻纖維來織布，並在布面上編織出橘紅、鮮黃、墨綠、天藍等直線或鋸齒紋型，以提高穿衣的美感。

今天若與棉花相較，亞麻是屬於產量少的天然纖維，多用來生產如餐巾、毛巾、圍裙、床單、桌布及時尚男女服裝等，屬優雅又昂貴的紡織品。另亞麻色的英文是ecru beige，ecru源出自法文的écru，是「生的」、「原色」或「未經漂染」之意。

87 米色

C1 M2 Y18 K0

米色 是現代色名，意譯自英文的 beige，本義是描述未經漂染的纖維、布料與織物的原來自然色澤，即白色中微露淡黃的顏色，屬暖色調。

英文 beige 自一八八七年起成為顏色名詞＊。

米色在現代生活中應用廣泛，例如一般公寓住宅室內牆壁或商廈大堂多選用米色塗漆，可讓空間看來有更寬敞的視覺效果與寧靜感。如台灣國立博物館內圍繞入口大堂四周的米色牆壁與高大的希臘式梁柱，即充滿了古典雅麗與安寧的建築美感。又早期個人電腦和電話的塑膠外殼也多為米色。

米色也同時適用於男裝與女服，是代表仲夏的高尚服色。米色與純白的衣色可配搭出布爾喬亞式的休閒品味，能營造出如地中海般的夏日度假情調，讓人留下美好時光的印象調子。米色亦多用在汽車、自行車等交通工具上，可表現出輕快、大方與高雅的色感。

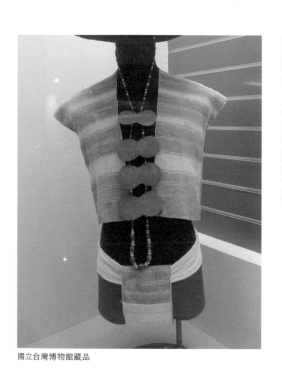

國立台灣博物館藏品

＊ *A Dictionary of Color*, by Maerz and Paul，McGraw-Hill，1930。

立台灣博物館

88 香檳色

C0 M0 Y58 K0

香檳
（Champagne）地區而得名，而該產區的葡萄酒歷史又可追溯到中世紀的年代，最早由修道院中的僧侶釀就。香檳主要以葡萄品種中的白葡萄霞多麗（Chardonnay）、珀蒂莫尼耶（Petit Meslier）和紅葡萄黑皮諾（Pinot Noir）為酒基調釀而成，其中又以百分百霞多麗白葡萄釀造的「白中白」香檳（Blanc de Blanc）最為昂貴，色澤呈淡橙黃色或淡金黃色。在英語中champagne一詞到了二十世紀初又成為色彩名稱*。香檳色在台灣屬外來色名。

香檳及其酒色從十九世紀末起迄今都與精緻文化、歡樂、佳節和重要慶典同義，又與奢侈、昂貴、誘惑和勝利連上關係。在近世世界一級方程式賽車或歐洲自行車賽等國際級比賽中，冠軍健兒都以開香檳表示慶祝。巴西素有「足球王國」的美譽，奔馳在球場上的巴西球員以個人純熟與瀟灑漂亮的踢法見稱，幾乎都把表演放在第一位，讓競技變成像一場萬人同樂與瘋狂的嘉年華，所以巴西足球又被球迷暱稱為「香檳足球」，意指賽事輸贏不足惜，好看才是最重要。

香檳色又多用於現代3C產品及汽車的車身選色上，是屬於高貴時髦、讓人增加自信與自豪的色調，在台灣是甚受歡迎的應用顏色。另香檳色澤亦代表浪漫、陶醉及重要的時刻。在台灣歌手袁詠琳作曲、黃俊郎填詞的〈很旅行的愛情〉中就寫道：「尋覓草田的夏季……湖泊很靜，而我學著朗讀無處不在的愛情……葡萄莊園裡的香檳清澈不及你」，歌詞中以旅行、湖泊、夏日草田、愛情、葡萄莊園與香檳合譜寫出一道美麗迷人的風景線。

A Dictionary of Color，by Aloys Maerz and Moris Paul，McGraw-Hill，1930年。

89 酒紅

C17 M100 Y43 K55

酒紅

是形容紅葡萄酒的本色，釀造紅酒的材料主要來自卡本內‧蘇維濃（Cabernet Sauvignon）、黑皮諾（Pinot Noir）、梅洛（Merlot）、嘉美（Gamay）及西拉（Syrah）等葡萄品種。連皮帶籽的葡萄經過壓汁、存放在橡木桶發酵經年後，即會醞釀出芳香撲鼻，酒液成色呈深淺不一的紅色佳釀。葡萄酒是西方文明與文化的縮影，而在基督教中，葡萄紅酒則象徵救世主耶穌基督為世人所流的鮮血。

台灣早年就有生產玫瑰紅葡萄酒，而外來的葡萄酒文化近年亦影響了本地的飲酒與社交習慣，讓喧譁舉杯豪飲的熱鬧氣氛轉換成淺斟品嘗或竊竊私語的浪漫兩人世界。搖晃在高腳杯中的瓊漿玉液與慢慢流溢出的果香，薰陶出一份優雅與閒情的氛圍，而緊張的生活節奏則透過酒杯中的那一抹暗紅，變得少了些匆忙，多了份輕鬆、逸樂與寬容。

陳年的酒紅色的英文是vintage color，表示色澤深沉的酒色，而品酒專家甚至會用「上帝故意留在人間的好東西」來形容一瓶色、香、味絕佳的老紅酒。

90 勿忘草色

C46 M7 Y0 K0

勿忘草　屬紫草科植物，春天開五瓣淺藍色（或淺紅色）小花，色感如羽毛般隨風飄浮不著力。

勿忘草的英文是 *forget-me-not*，花名的來源很有趣，據日耳曼民族的傳說，當上帝正為世界上各種花草命名時，其中一種無名小花大聲喊道：「主啊！請勿忘記我呀！」上帝於是回答說：「好吧，*forget-me-not* 將會是你的名字！」。

勿忘草在歐洲又是象徵浪漫愛戀的花兒，話說在十五世紀中古時代的德國，有一位武士與他的心上人在河畔漫步，武士正彎腰摘取草地上的花束時不小心掉進河中，由於身穿的盔甲太厚重，以致無力游回岸邊，在他快滅頂前遂奮力將花束拋回岸上，並大聲喊道「毋忘我」。自此著意佩戴勿忘草的女生即是表示對愛情的忠貞與堅忍，而這項傳統與勿忘草的淺藍花色所代表的情意，則一直在歐洲流傳到現在──特別是在德國，一直都沒有改變過。

被歸納於粉色系列的勿忘草色也是布帛織物色染仿效的對象，屬現代流行的服飾用色，在台灣很常見，是女性及兒童皆喜愛的穿著衣色之一。

91 咖啡色

C0 M50 Y70 K60

咖啡色是指經烘焙過的咖啡豆的色澤，色近黃棕色，是屬於棕色系列中的一種色調。中文裡，「咖啡色」為近代顏色名詞，古稱棕色或褐色。經沖泡後的咖啡則色近棕黑。英語色名是coffee brown。

咖啡樹原產於東非洲，而飲用咖啡的習慣則始於地中海東邊的穆斯林地區。咖啡文化與咖啡館早於十四世紀時已在土耳其出現，直到十七世紀中葉，這種會令人亢奮的深色飲料才從中東傳至歐陸。首家歐式咖啡館於一六四五年在義大利開業，爾後才傳入法國及歐洲各國。而義大利文caffè一詞應是來自阿拉伯語中的qahwah。咖啡熱飲在亞洲則先傳到日本，至十九世紀，日據年代始從日本引進台灣，是華人世界中最早接觸咖啡文化的地區之一，而另一個地方則是大陸上海。

咖啡至今已是台灣最普及的西式提神飲料，並已提升到精緻飲品的層級。咖啡改變了本地人的飲食習慣，在早餐桌上，咖啡與豆漿可相容共存，而閒暇來一杯咖啡，更是消除疲勞的好飲品。此外，台灣多如牛毛、各顯特色的咖啡館是可讓人獨自發呆或社交攀關係的好場合，也是情侶相約歡敘或談分手的悲喜之地。香氣氤氳的咖啡、悅耳的爵士樂與精美的甜品是世界公認最匹配及最宜人的閒情組合，而深濃的咖啡色則代表沉思、品味、靈感和爬梳心緒的色調。

92 計程車黃

C0 M15 Y100 K0

計程車

在台灣被暱稱為「小黃」，美國人則叫它yellow cab，原因是兩地的計程車都以黃色為法定的標示色之故。

車身漆成黃色的計程車最早出現在美國城市芝加哥的街頭，是由當地的租車業大亨約翰・荷爾滋（John D. Hertz）率先使用。業務蒸蒸日上後，荷爾滋計劃籌組計程車隊，他偶然閱讀到芝加哥大學一份有關色彩研究的報告說：唯有黃色是在遠距離外最容易看到的色澤。於是荷爾滋決定把他旗下的出租計程車統統漆成黃色，並於一九一五年在芝加哥成立黃色計程車公司（Yellow Cab Company）＊。自此，美國各地的計程車亦起而效尤，最後黃色成為美國計程車的法定色。而奔馳在「大蘋果」（紐約市的暱稱）街頭的yellow cab，也成了這座大都會一道有名的風景線。

除了美國政府交通部公定計程車顏色為黃色以外，台灣在一九九〇年曾由台北市計程車商業同業工會發出全民調查問卷與民眾票選，結果在同年六月六日的協調會議中，票選出黃色為計程車身的統一顏色，之後又經交通部通過、並在「汽車運輸業管理規則」第九十一條規定：自一九九一年一月一日起，全台計程車新領牌照或汰舊換新時，車身顏色要改為符合台灣區塗料油漆工會塗料色卡編號一一十八號、名為純黃的顏色。自此，醒目的黃色就成了台灣各地穿梭在車陣中最容易看到、讓路人揮手招停的大眾交通工具識別色。

* 見Website: John D. Hertz。

C65 M0 Y82 K2

霓虹燈的出現，改變了人們的生活節奏與作息時間。閃爍的霓虹燈為城市抹上五顏六色的光彩，營造出繁華的景象與不夜城的氛圍，成為二十世紀都市現代化的特徵之一。像羅大佑的「台北不是我的家，我的家鄉沒有霓虹燈」（〈鹿港小鎮〉），正好描繪了這種因科技的進步而造成了城鄉差距的文化現象。

世界上第一支面世的霓虹燈色據稱為緋紅色（crimson light），是由英國化學家威廉·拉姆齊（William Ramsay）和莫里斯·特拉弗斯（Morris Travers）在一八九八年率先發明的。當他們用一種新發現的無色、無味氣體注入一條真空的玻璃管中並通上電流後，原本透明的玻璃管即會放射出緋紅的色光來，於是他們便把這種氣體稱為「氖」（neon）。在希臘文中，neon是「新」的意思，因而就稱這種新的色光為neon light。而中文的霓虹燈則是英文neon light的音譯。

之後，法國工程師喬治·克洛德（Georges Claude）根據早期霓虹燈的技術，改用惰性氣體氬氣（argon）、水銀蒸氣混合上不同的化學物質，製作出顏色各異的霓虹燈。克洛德並在一九一五年取得美國氣體放電照明設計發明專利。自

一九二〇至一九四〇年間，七彩色光的霓虹燈廣告招牌如雨後春筍般大放光明，從美國賭城拉斯維加斯、紐約的時代廣場一直蔓延到東方的上海灘及東京銀座，絢爛炫目的光色逐漸與城市都會化及燈紅酒綠的夜生活劃上等號，並從此改變了都市人的消費習慣與行為。

霓虹燈在日據時期傳入台灣，早年台灣話形容這種新照明燈飾為「電燈仔寫紅字」。霓虹燈是娛樂場所必定安裝、用以吸引客人與增添誘惑情趣氛圍的色光。而目前位於台北大直區，高一百公尺、直徑七十公尺，一共裝有六百多條綠色霓虹燈管，會在夜間發光的摩天輪，不但是全亞洲第二大蓋在屋頂上的摩天輪，也成了夜遊台北最顯眼的光色地標。

94 訊號紅

C0 M90 Y70 K0

以製造汽車出名的底特律市，自十九世紀末起，即逐漸成為美國汽車工業的重鎮。到了一九二〇年，當地警官威廉·波茨（William L. Potts）眼見市內汽車數量不斷增加，而車輛亂竄的行徑又造成不少安全問題，於是想出一個新辦法，就是參考使用鐵路用的紅、琥珀黃和綠三色信號燈來管理。他一共只花了三十七塊美金材料費，即設計出全球第一支專為管理汽車流量用的電氣化交通燈，並成功的安裝在伍德沃德和密西根大道（Woodward and Michigan Avenues）的街角上，自此，紅、黃、綠三色就成為世界各地城市交通燈號誌的標準光色*。而交通號誌的設立，亦象徵一座城市邁向現代化和車水馬龍的熱鬧景象。

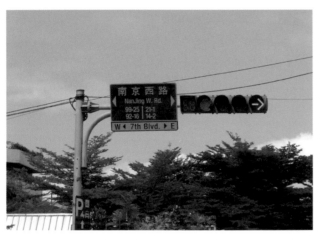

紅色在西方原本象徵血液及危險，而紅色光線的波長約六二〇至七四〇奈米，即位於光譜中波段最長的顏色，也是在空氣中可傳送得最遠的色光。因此，紅光在交通號誌中被選用為代表車輛暫停行駛的警示燈色。今天國際交通燈號誌中的標準紅燈光色（signal red）選定在六二〇至六三〇奈米波長之間的紅色，屬於高飽和度及彩度的紅光，台灣也無例外地依循國際交通號誌準則。

* 維基網頁：William L. Potts。

95 訊號黃

C0 M20 Y85 K0

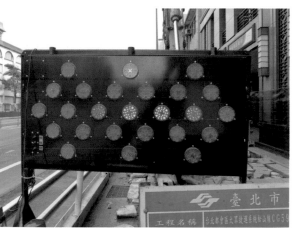

交通號誌燈中的黃燈（signal yellow）習慣排列在紅燈與綠燈中間，是轉為紅燈之前、警示迎面而來的車輛應放慢速度準備暫停行駛的燈號。在光譜中，黃色是最耀目的色光，波長介乎五六五至五九〇奈米之間。而交通燈中黃燈的國際標準色光波長是設定在五八五至五九五奈米之間，近琥珀色，是屬於偏橙色的暖黃光色。

另可活動安裝及不斷閃爍的工程用黃燈訊號則表示公眾設施正在施工中，提醒來往的車輛及行人均須注意安全。又汽車若閃動車尾的單黃燈是表示要轉彎的訊號，雙黃燈齊閃是示意車輛要靠邊暫停，請後方的汽車留意，這已成為通行國際的交通守則。

96 訊號綠

C81 M0 Y66 K0

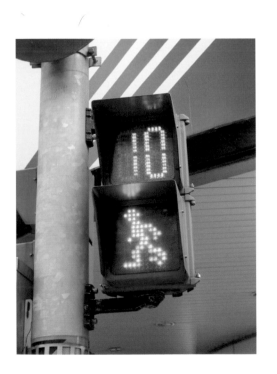

在現代交通號誌中，綠色（signal green）是表示車輛、火車等交通工具或行人可安全通行的燈色，是全世界通用的守則。

綠色代表安全的觀念也許可回溯到遠古年代。史前先民為閃躲猛獸的追蹤或襲擊而藏身於綠色的灌木叢中以求自保，久而久之，綠色即象徵安全無虞、通行無阻之意。而在現代城市中，綠色又是公共場所緊急出口的標準用色。

此外，第一盞專供行人使用及寫有Don't walk的紅燈，則遲至一九五二年才在美國紐約市出現，綠色訊號燈表示行人可安全橫越馬路。而近年在台灣各地交通要道所裝置的、有走路動作的「小綠人」，則讓行人在等候過馬路時不會覺得太過無聊，已成為本地交通號誌的特色。

97 紫光

C75 M90 Y0 K0

在顏料中，紫色是紅與藍的調和色；在光譜上，紫色貼鄰藍光，光波長度約在三八〇至四二〇奈米之間，是人類肉眼所能看見的最短波段。波長短於紫色光的稱為紫外線。紫色光是紅光與藍光的混合色，英文是purple；而violet則指色感仿若幽靈或妖魔般的夢幻色彩。

在西方的心靈學中，據說修練得道的神祕主義學者可通過天眼（the third eye）看到紫色光環（violet aura）。而台灣民間傳統信仰中的道教尊崇紫色，認為紫色是至高無上的色彩，屬於祥和的顏色，因古代相傳老子有紫氣罩身，所以成語「紫氣東來」便是比喻吉祥的徵兆。另道教中人又專稱宇宙為紫宙，紫色的閃電則寓意為瑞光等等*。

另螢光紫又俗稱「黑光」，是一九七〇年代西方迷幻藝術（Psychedelic Art）中的流行色，代表服食迷幻藥後所產生的幻覺色彩。在現代東西方的表演藝術中，舞台上的紫色燈光是用紅、藍兩色濾光鏡交疊投射形成，可營造出深邃神祕的氣氛，或補強表演的俗艷色感。

98 金色

C0 M16 Y93 K15

金色

為折射自黃金的色光，屬於金屬色澤，分有冷暖兩種色調。黃澄澄的金色在台灣是代表農曆新年及喜慶用的傳統色彩之一，是象徵富貴榮華與好彩頭的顏色。

金屬礦物黃金的化學符號為Au，是來自金的拉丁文名稱aurum。又aurum源自aurora一詞，是「晨曦的燦爛光芒」之意。古人又以太陽的色光來比喻黃金的色澤，西方古代的煉金術士用太陽的符號：⊙代表金。而純金在光線下會反射出略微偏紅的天然亮黃色。金色自古至今，無論是在台灣、大陸或西方，均被認為是最具吸引力，是與財富、華貴、奢侈、光榮與地位沾上關係的金屬顏色，且金色亦象徵陽性及剛烈的力量。金色的英文色名為golden yellow。

金色曾因大量使用在一九三〇年代的裝飾藝術（Art Deco）中而掀起風潮，成為當時西方上層社會的主流色彩。又自一九九〇年代至今，金色也成為「享受時尚奢華」的代表色，歐陸各國名牌皮包提袋企業為了促銷商品，大都把精品的商標放大並鍍成金色以示眾，好迎合全球消費者炫耀及「我有能力負擔」的心理。在近代英文還特別用

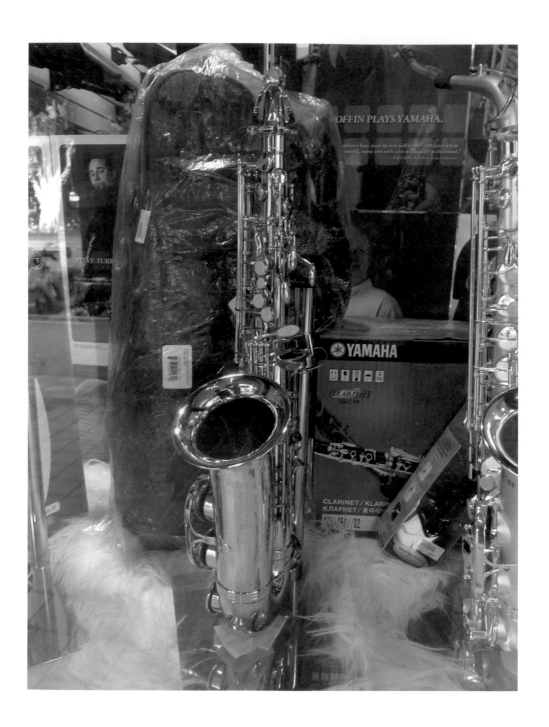

bling 一字來形容這種炫耀名牌的現象。而 bling bling 原意則是指金屬互相碰撞時所發出的聲音。

在現代色彩世界中，金色亦指仿照黃金色澤以化學人工合成的顏料色，例如金漆、金粉，又或金屬與塑膠經電鍍後所呈現的黃金色澤，而金色製品也多應用在建築裝潢、飾物，以及百貨公司的櫥窗裝飾設計中，為應節商品作襯托之用。

另金色、銀色與香檳色都同屬於高級、上流、奢豪與華麗的色澤。

99 銀色

C5 M2 Y0 K35

銀色

原指銀礦物的天然金屬光彩。銀自古便是僅次於黃金的貴重金屬，質軟富延展性，可錘鍊成器皿及名貴飾物。中古時代，西方的占星術和煉金術奉黃金為白日、太陽與陽性的象徵，銀則與月亮連結，代表冥夜及陰性。銀色在東西方又同視為高貴、優雅及財富的象徵，色彩意涵至今未變。

另在自然金屬礦石中，同樣會反射出銀輝光澤特性的還包括銻、錫、鋁、鋅、鈦等礦物。

走過千百年的銀色光輝又隨著時代融入現代化的社會中。自一九三〇年代起，由於五金裝飾的建材與工業設計的興起，應運而生的金屬製品日新月異，

銀色又代表未來世界的願景，成了詮釋新科技不可或缺的色彩。在台灣，從現代的建築物中外牆銀光閃閃的商業大樓、機械鋁製品、鍍銀或不鏽鋼材質的摩登廚具到現代藝術品等，都讓都市人有如生活在銀色世界裡。而流行於二十一世紀的鈦合金３Ｃ產品，更意味著高科技、冷靜與疏離的格調，也是台灣雅痞一族追求個人風格與品味的冷金屬色澤。

金屬銀色仍然隨著時代的腳步往前走，永不落伍。

100 黑與白

C0 M0 Y0 K0

C0 M0 Y0 K100

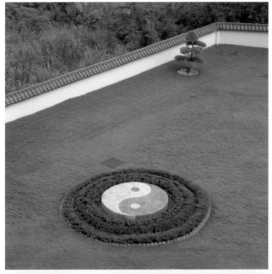

黑與白

在東方傳統色彩觀中象徵天地乾坤，日月星辰運行生生不息的自然天象。在現代光譜中，「黑光」並不存在，而白光是指太陽光透過三稜鏡的折射後可分析出紅、橙、黃、綠、藍、靛、紫七色光線。但在繪畫顏料中，若將紅、橙、黃、綠、藍等所有色料混調後，則會得出近似褐黑色的混濁色調。

台灣傳承了東方傳統色彩的觀念與意涵，在民俗色彩的應用上，黑白兩色至今仍代表陰陽太極合拘歸一的道家思想，同時也表示喪事的顏色。但在現代生活中，多元化的台灣社會亦受西方色彩文化觀念的影響，即接受黑白兩色為時尚簡約的風格色彩。全黑的西裝屬於高雅顯派頭的色調，是男士在正式社交宴會上用的服色，而西式的白色婚紗則是純潔的表徵。

黑白雙色在台灣是傳統書法及水墨畫的基調與靈魂，又是現代藝術創作上的前衛色彩。此外，黑白攝影照片與電影同屬懷舊色調；另黑白兩色相間的城市交通圖誌，即俗稱的斑馬線，是國際公訂為行人橫越馬路有優先權的專用色。而隨著社會的高度與急速發展，條碼的發明與普及又讓都市人有如身處在黑白條紋包圍的世界中。可見黑與白在現代社會中，又代表了人們追求辦事速度與效率的科技色彩。

色名索引

1 台灣紅

C0 M75 Y6 K0 　12

2 台灣藍

C80 M60 Y0 K45 　18

3 大紅

C0 M100 Y100 K10 　22

4 朱紅

C0 M96 Y90 K2 　25

5 橘紅

C0 M80 Y100 K1 　27

6 青花藍

C100 M50 Y0 K0 　30

7 交趾陶

C5 M0 Y100 K0 　34

7 交趾陶

C60 M0 Y10 K0 　34

7 交趾陶

C0 M65 Y3 K0 　34

7 交趾陶

C40 M0 Y88 K0 　34

8 寶藍

C100 M80 Y0 K5 　37

9 松綠

C88 M0 Y45 K0 　40

10 胭脂紅

C0 M87 Y80 K4 　44

11 天藍

C65 M0 Y5 K0 　47

12 孔雀藍

C100 M56 Y0 K35 　50

13 黃色

C0 M33 Y100 K0 　53

14 磚紅

C0 M79 Y89 K13 　56

15 紫水晶

C50 M68 Y0 K0 　60

16 鉻黃

C0 M25 Y100 K0 　63

17 瓶子綠

C80 M0 Y80 K70 　66

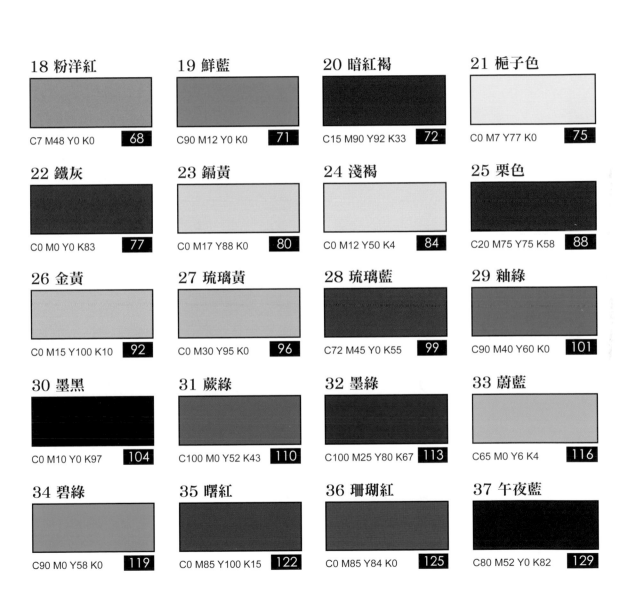

18 粉洋紅
C7 M48 Y0 K0　68

19 鮮藍
C90 M12 Y0 K0　71

20 暗紅褐
C15 M90 Y92 K33　72

21 梔子色
C0 M7 Y77 K0　75

22 鐵灰
C0 M0 Y0 K83　77

23 鎘黃
C0 M17 Y88 K0　80

24 淺褐
C0 M12 Y50 K4　84

25 栗色
C20 M75 Y75 K58　88

26 金黃
C0 M15 Y100 K10　92

27 琉璃黃
C0 M30 Y95 K0　96

28 琉璃藍
C72 M45 Y0 K55　99

29 釉綠
C90 M40 Y60 K0　101

30 墨黑
C0 M10 Y0 K97　104

31 蕨綠
C100 M0 Y52 K43　110

32 墨綠
C100 M25 Y80 K67　113

33 蔚藍
C65 M0 Y6 K4　116

34 碧綠
C90 M0 Y58 K0　119

35 曙紅
C0 M85 Y100 K15　122

36 珊瑚紅
C0 M85 Y84 K0　125

37 午夜藍
C80 M52 Y0 K82　129

38 粉白
C0 M0 Y1 K0　132

39 萱草色
C0 M52 Y95 K0　135

40 艷紅
C0 M95 Y85 K0　138

41 躑躅色
C0 M76 Y9 K0　142

42 淡紫
C12 M31 Y0 K0　145

43 朱槿色
C0 M90 Y85 K0　148

44 洋紅
C0 M100 Y0 K0　150

45 玫瑰紅
C0 M100 Y80 K0　154

46 純白
C0 M0 Y2 K0　157

47 櫻花色
C0 M80 Y35 K0　160

48 紫羅蘭色
C65 M70 Y0 K0　162

49 鮮黃
C0 M0 Y90 K0　166

50 聖誕紅
C0 M100 Y75 K4　169

51 橙紅
C0 M81 Y100 K0　172

52 青黃
C10 M0 Y45 K0　175

53 西瓜紅
C0 M88 Y84 K0　178

54 橙黃
C0 M60 Y100 K0　181

55 熟紅
C43 M100 Y82 K0　184

56 熟黃
C0 M15 Y80 K0　187

57 深綠
C73 M9 Y94 K39　192

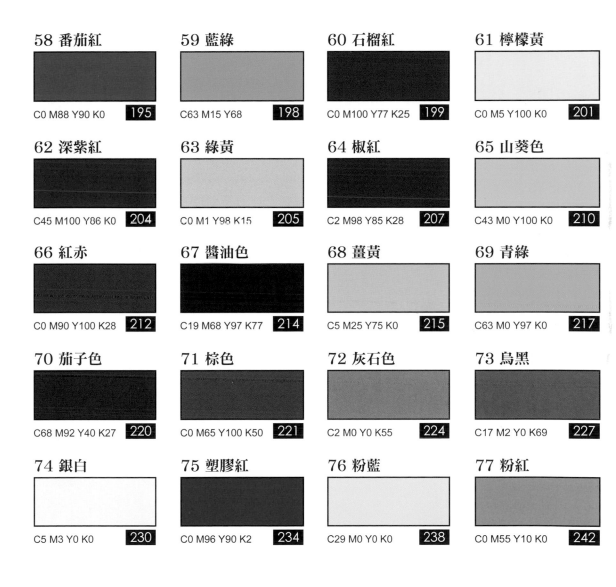

58 番茄紅
C0 M88 Y90 K0　195

59 藍綠
C63 M15 Y68　198

60 石榴紅
C0 M100 Y77 K25　199

61 檸檬黃
C0 M5 Y100 K0　201

62 深紫紅
C45 M100 Y86 K0　204

63 綠黃
C0 M1 Y98 K15　205

64 椒紅
C2 M98 Y85 K28　207

65 山葵色
C43 M0 Y100 K0　210

66 紅赤
C0 M90 Y100 K28　212

67 醬油色
C19 M68 Y97 K77　214

68 薑黃
C5 M25 Y75 K0　215

69 青綠
C63 M0 Y97 K0　217

70 茄子色
C68 M92 Y40 K27　220

71 棕色
C0 M65 Y100 K50　221

72 灰石色
C2 M0 Y0 K55　224

73 烏黑
C17 M2 Y0 K69　227

74 銀白
C5 M3 Y0 K0　230

75 塑膠紅
C0 M96 Y90 K2　234

76 粉藍
C29 M0 Y0 K0　238

77 粉紅
C0 M55 Y10 K0　242

78 克萊因藍
C98 M84 Y0 K0　245

79 鮮紅
C0 M100 Y100 K0　248

80 漆紅
C10 M100 Y94 K20　252

81 螢光綠
R235 G77 B9　254

82 螢光橘
R127 G255 B0　254

83 淺黃綠
C25 M0 Y88 K0　256

84 靛藍
C100 M90 Y0 K40　259

85 卡其色
C7 M12 Y21 K19　261

86 亞麻色
C0 M15 Y47 K27　263

87 米色
C1 M2 Y18 K70　266

88 香檳色
C0 M0 Y58 K0　268

89 酒紅
C17 M100 Y43 K55　269

90 勿忘草色
C46 M7 Y0 K0　270

91 咖啡色
C0 M50 Y70 K60　272

92 計程車黃
C0 M15 Y100 K0　274

93 霓虹燈
C65 M0 Y82 K2　276

94 訊號紅
C0 M90 Y70 K0　280

95 訊號黃
C0 M20 Y85 K0　281

96 訊號綠
C81 M0 Y66 K0　282

97 紫光
C75 M90 Y0 K0　283

98 金色

C0 M16 Y93 K15　285

99 銀色

C5 M2 Y0 K35　289

100 黑與白

C0 M0 Y0 K100　291

100 黑與白

C0 M0 Y0 K0　291

台灣顏色

2014年6月初版　　　　　　　　　　　　　　　定價：新臺幣550元
有著作權·翻印必究
Printed in Taiwan.

編　撰	黃	仁	達	
攝　影	黃	仁	達	
發 行 人	林	載	爵	

出　版　者	聯 經 出 版 事 業 股 份 有 限 公 司	叢書主編	林	芳	瑜
地　　　　址	台 北 市 基 隆 路 一 段 1 8 0 號 4 樓	校　對	呂	佳	真
編輯部地址	台 北 市 基 隆 路 一 段 1 8 0 號 4 樓	視覺指導	黃	仁	達
叢書主編電話	（ 0 2 ） 8 7 8 7 6 2 4 2 轉 2 2 1	整體設計	張	福	海

台北聯經書房： 台 北 市 新 生 南 路 三 段 9 4 號
電　　　　話：（ 0 2 ） 2 3 6 2 0 3 0 8
台 中 分 公 司： 台 中 市 北 區 崇 德 路 一 段 1 9 8 號
暨 門 市 電 話：（ 0 4 ） 2 2 3 1 2 0 2 3
台 中 電 子 信 箱　 e - m a i l： l i n k i n g 2 @ m s 4 2 . h i n e t . n e t
郵 政 劃 撥 帳 戶 第 0 1 0 0 5 5 9 - 3 號
郵 撥 電 話：（ 0 2 ） 2 3 6 2 0 3 0 8
印　刷　者　文 聯 彩 色 製 版 印 刷 有 限 公 司
總　經　銷　聯 合 發 行 股 份 有 限 公 司
發　行　所： 台 北 縣 新 店 市 寶 橋 路 2 3 5 巷 6 弄 6 號 2 樓
電　　　　話：（ 0 2 ） 2 9 1 7 8 0 2 2

行政院新聞局出版事業登記證局版臺業字第0130號

本書如有缺頁，破損，倒裝請寄回聯經忠孝門市更換。　 ISBN　978-957-08-4414-6 (軟精裝)
聯經網址：www.linkingbooks.com.tw
電子信箱：linking@udngroup.com

本書由文化部補助出版發行

國家圖書館出版品預行編目資料

台灣顏色/黃仁達編撰・攝影 . 初版 . 臺北市 .
聯經 . 2014年6月（民103年）. 304面 .
17×23公分
ISBN　978-957-08-4414-6（軟皮精裝）

1.色彩學　2.顏色

963　　　　　　　　　　　　　　　　103011213

The Colors of Taiwan is a pioneer work focusing on the aesthetics and lifestyle of Taiwan through the colors eminent in Taiwanese life.

Taiwan is an island whose colors change with different seasons. The designs and products from Taiwan are also equally colorful. From three perspectives—custom, nature and city—*The Colors of Taiwan* introduce 101 essential Taiwanese colors which gives us an opportunity to understand the history and meaning behind each color and realize the uniqueness and aesthetics of Taiwanese culture.

CUSTOM/ANCIENT COLORS: They represent the tradition and custom, reflected through artifacts, which gives us a glimpse of Taiwan's traditional lifestyle. They not only express the cultural consciousness and aesthetics of different ethnicities, but also highlight the cultural depth of Taiwan.

NATURE/WILD COLORS: Plants, animals and scenery shape the colors of Taiwan's natural environment. These indigenous colors have dazzled and amazed us ever since.

CITY/ENCOUNTERS OF COLORS: Foreign cultures and globalization bring in new colors. They collide with ancient colors and, together, they mold the modern look and cultural diversity that are unique to Taiwan.

Color is one of the important ways to express ourselves, and behind each color, there is a different story and meaning. We should observe Taiwan through the colors around us and feel the pulse of Taiwan society by the meanings of local and foreign colors.